In My Universe

인 마 이 유 니 버 스

한스미디어

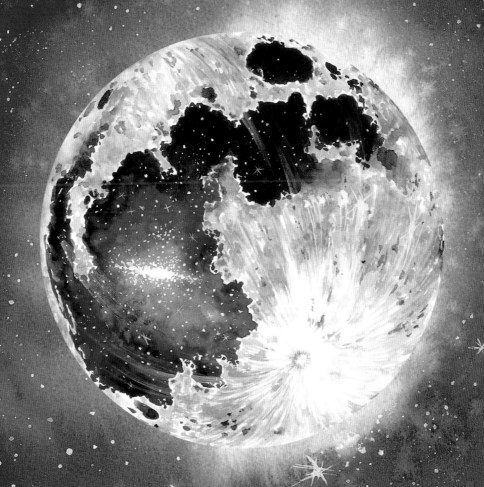

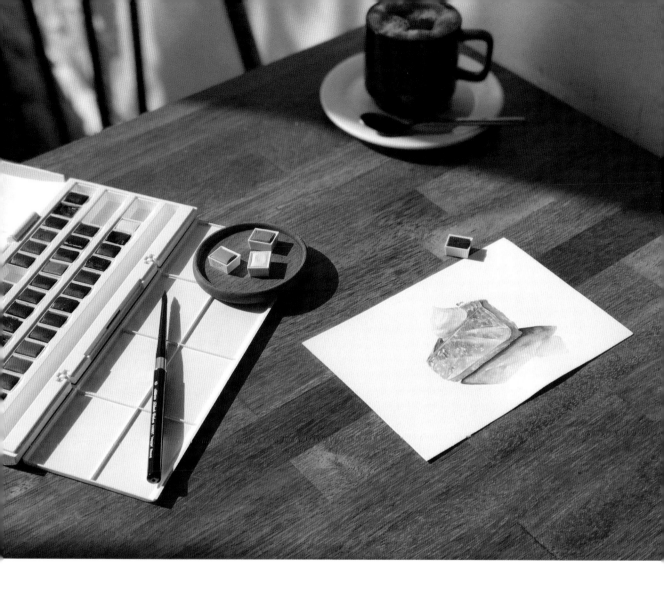

하고 싶은 일을 할 수 있도록 늘 응원해주는 사랑하는 우리 가족,
쓴소리, 좋은 소리 가리지 않고 잘되라고 채찍질해주는 친구들,
뭐든 그리기만 하면 잘한다 잘한다 칭찬해주는 수강생분들,
밤낮없이 애써주신 편집자님.

저의 영광스러운 첫 책이 나오는 이 순간에 함께해주셔서 감사합니다.

Contents

gallery

sketch _ coloring

Prologue

우주 수채화 수업이 있던 어느 날, 저의 수강생으로 잠입(?)해 있던 편집자님으로부터 출간 제안을 받았습니다. 독립출판에 관심이 많았던 때라 덥석 손을 붙잡고 즐겁게 원고 작업을 시작했습니다. 심지어 편집자를 독촉하는 작가가 되어 열심히 작업했어요. 다양한 클래스를 진행해왔기 때문에 그림에 관심 있는 분들이 굉장히 많다는 것과 그분들이 그림을 그리며 힐링한다는 사실을 알고 있어 원고 작업이 수월했습니다.

'수채화는 어렵다'는 인식이 많지만 우주 수채화에서 우주를 표현하는 건 사실 굉장히 쉬워요. 종이에 따라 질감 표현이 자유로워진다는 장점도 있어요. 물감을 칠하고 물로 넓게 풀어주면 끝! 이때 퍼지는 모양은 예측이 어렵고, 그렇기 때문에 상당히 매력적이죠. 내 손뿐 아니라 종이도 같이 그림을 그려준다는 느낌을 받곤 해요.

멀고 먼 우주는 사실 우리 삶 어디에나 존재한다고 생각하며 그림을 그려요. '자기만의 세계'라는 말은 곧, '자기만의 우주를 만들어간다'는 의미라고 생각해요. 그림을 그리며, 매 순간을 즐기면서, 저는 그렇게 오유의 우주를 만들어가고 있습니다.

이 책이 여러분만의 우주를 만드는 데에 도움이 되길 바랍니다.

오유

기초 설명

1

그라데이션 하기

책에서 가장 많이 사용하는 기법입니다. 우주를 표현할 때는 다양한 색이 자연스럽게 어우러지는 것이 매우 중요합니다. 따라서 그라데이션 연습을 많이 하는 것이 좋아요. 여기서 물조절에 대한 설명도 같이 해볼게요.

1-1

넓은 면적 그라데이션 하기

넓은 면적에 물감을 퍼지게 해주려면 붓에 물이 많은 것이 좋습니다. 그렇다고 붓을 물에 푹 담근 상태로 사용하면 물의 양을 조절하기 힘들고, 종이 상태에 따라 300g/㎡ 이상이라도 울기 쉬워요. 티슈에 한두 번 정도 톡톡 쳐준 후 사용합니다. 물이 모자라다 싶으면 그때 붓에 물을 더 묻혀 풀어주는 게 좋아요.

1-2

좁은 면적 그라데이션 하기

좁은 면적을 풀어줄 경우에는 붓에 물이 적당히 있어야 합니다. 여기서 '적당히'란 붓을 물에 푹 담근 상태에서 티슈나 마른 수건에 두세 번 톡톡 쳐주어 물기를 조금 뺀 정도예요. 마른 수건도 물을 얼마나 빨아들이냐에 따라 달라질 수 있으니 연습이 필요합니다. 쉽게 구할 수 있는 키친타월을 기준으로 설명하면, 세 번 정도 톡톡 쳐주는 게 적당해요.

● ●
● 앞으로 설명에서 '붓에 물을 적당히 묻혀 풀어주세요' 또는 '물을 많이, 넓게 풀어주세요'라는 표현을 자주 사용할 거예요. 그때그때 바로 적용할 수 있도록 연습을 많이 많이 해주세요!
● ●

2

두 가지 색 연결하기

한 가지 색 그라데이션이 익숙해졌다면, 여러 가지 색을 그라데이션 하는 것은 훨씬 수월할 거예요. 여기서 중요한 것은 두 가지 색이 섞여서 나오는 중간색이 들어갈 자리도 생각을 해줘야 한다는 거예요. 처음에 칠하는 색의 면적이 너무 넓지 않도록 해주세요. 왼쪽 위에 레드를 1/3 정도만 칠했어요. 그리고 오른쪽 아래에 보라를 1/3 칠했어요. 가운데 1/3은 두 색을 풀어서 섞는 면적이어야 합니다. 순서는 '레드 칠하고 풀기, 보라 칠하고 풀기, 중간 면적 섞어주기'입니다. 여기서는 1-1의 방법으로 풀어주었어요.

10

2-1

색을 섞어 그라데이션 하기

처음부터 색을 섞어서 그라데이션 하는 방법도 있어요. 이 방법은 여러 색을 섞어도 색감의 변화가 거의 없을 때 쓰는 것이 좋아요. 사진처럼 갈색과 옐로 오커를 섞으면 갈색에서 크게 달라지지 않은 색이 만들어져요. 하지만 그라데이션으로 풀면 연한 부분에서 옐로 오커의 노란 색감이 나타나죠. 파란색에서 빨간색으로 그라데이션 하고 싶을 때는 2의 방법을 쓰는 것이 좋습니다. 둘을 섞으면 보라색이 되어버리기 때문이에요.

3

물 뿌리기

그라데이션 한 후에 물기가 어느 정도 있는 상태에서 손끝에 물을 묻혀 튕겨주세요. 물이 여기저기 퍼지면서 만드는 물감 자국은 또 다른 매력이 있어요. 물감이 너무 마른 상태에서는 뿌리기 기법의 효과가 떨어집니다.

4

닦아내기

물감이 많이 칠해져 있을수록 잘 닦여요. 닦일 것이 있어야 닦이듯, 옅고 가볍게 칠한 곳보다는 진하고 두껍게 칠한 부분이 잘 닦여요. 닦아서 묘사할 부분에는 처음부터 물감을 조금 두껍게 올려주는 것이 좋겠죠?

5

5-1

색 끼워 넣기

묘사하며 열심히 색을 올렸는데, 다른 색을 더 넣고 싶다면? 색을 끼워 넣는 방법이 있습니다.
5-1 사진을 보면 오른쪽에는 묘사가 지워져 있어요. 색을 올릴 때 붓을 많이 비벼서 기존의 묘사가 지워진 것입니다. 그러니 색을 끼워 넣을 때는 위에 한 번만 스치듯 칠해주는 것이 좋아요.
간혹 그라데이션 할 때 붓에 물이 너무 많거나, 진한 부분 쪽으로 색을 풀어 올려서 물감이 다 닦여나간 경우에도 사용할 수 있어요.

재료 소개

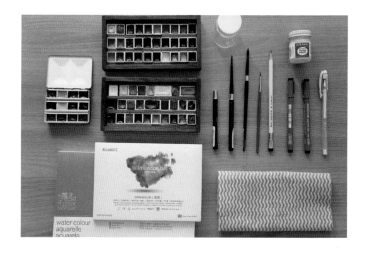

물감SWC, 신한 프로페셔널, Holbein

튜브 물감을 주로 사용합니다. 빈 팬에 짜서 말려서 사용해요. 국내 물감으로는 SWC와 신한 프로페셔널을 사용하며, 수입 물감으로는 이자로, 다니엘스미스, 홀베인을 주로 사용합니다.

개인적으로 초록색은 신한, 빨간색은 홀베인 이런 식으로 사용하지는 않아요. 각 브랜드별로 저마다의 조화로운 색을 만들었다고 생각해요. 그래서 주로 그림 하나에 한 브랜드만 사용하고 특이한 색이나 정말 원하는 색이 있을 때만 특정 물감을 따로 사용하는 편입니다. 이것은 개인 차이므로 정답은 없습니다. 색을 사용할 때 색 계열별로 발색표를 만들어 보는 것도 큰 도움이 됩니다.

SWC

신한 프로페셔널

Holbein

● 물감은 종류가 매우 다양하여 같은 이름의 물감도 브랜드별로 색감이 조금씩 다를 수 있습니다.

책 속의 그림에는 SWC를 주로 사용하였고, 다른 물감을 사용했을 경우에는 SWC로 대체 가능한 물감도 표기해두었습니다.

미니 팔레트세르지오 미니 팔레트

가장 많이 사용하는 물감을 담아둔 팔레트입니다. 크기와 재질이 다양하므로 본인이 가장 중요하게 생각하는 부분을 중점으로 고르시면 됩니다. (예- 가벼워야 한다, 작아야 한다, 팬이 많이 들어가야 한다 등)

사진은 12색 미니 팔레트이며, 외부에서 그림을 그릴 때 제일 많이 쓰는 색과 꼭 필요한 색을 넣어서 가지고 다닙니다. 철제 팔레트는 12, 24, 36색 등 크기가 매우 다양합니다.

나무팔레트소소목 나무 팔레트

팔레트보다는 보관함 용도입니다. 외출용은 아닙니다. 자주 쓰는 물감들을 보관합니다. 어느 정도 방수가 되고, 견고하며 수작업으로 만든 보관함이라 꽤나 애착이 가는 제품입니다.

12

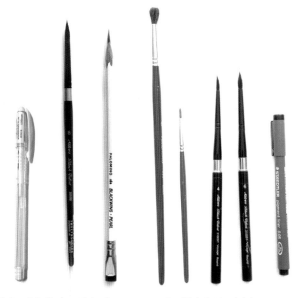

붓

● **화홍 771**
물을 많이 머금고 매우 부드러워 넓은 면적을 넓게 퍼트
릴 때 사용합니다.

● **화홍 700R**
탄력이 좋습니다. 닦아내기 기법에 유용합니다.

● **화홍 320**
탄력이 좋은 세필로 가격이 저렴하고 사용감도 매우 좋
아 자주 사용합니다.

● **실버 블랙 벨벳**
끝이 매우 뾰족하여 한 자루를 가지고 세밀한 효과와 넓
은 면 효과를 모두 표현할 수 있습니다. 천연모와 인조모
를 합성해 각각의 장점만 모아놓은 붓으로 매우 가볍습
니다. 다만, 끝이 너무 뾰족하여 약간의 적응이 필요합니
다. 금색 띠를 두른 붓은 몸통이 분리되어 뚜껑으로 끼
울 수 있는 휴대용이며, 은색 띠를 두른 붓은 쇼트핸들
short handle입니다.

화이트 펜유니볼 시그노 화이트 펜

잉크로 별을 찍을 때 붓 끝이 고르지 못할
경우 펜으로 별을 찍어주면 됩니다. 어두
운 배경 위에 별을 찍을 때 적합하고, 중
간 톤 배경에는 잉크를 사용하는 것이 훨
씬 좋습니다.

펜스테들러 피그먼트 라이너 0.05

요철이 많은 종이 위에서도 끊김 없이 잘
나옵니다. 피그먼트 잉크라 물에 녹지 않
아서 펜으로 그린 후 물감을 올려도 돼
요. 얇은 선을 겹쳐 그리면 두꺼운 선도
표현할 수 있기 때문에 0.05 사이즈를 선
호합니다.

연필팔로미노 블랙윙 화이트 펄

2B의 단단함과 4B의 진하기면 좋겠다고 생각하던 참에
발견한 팔로미노 블랙윙 화이트 펄입니다. 진하기가 3B
정도예요. 책의 모든 그림을 이 연필로 그렸어요. 평소에
는 연필을 잘 사용하지 않지만 밑그림을 그려야 할 경우
에는 3B 정도의 연필을 사용합니다. 채색하기 전에 밑그
림을 지우개로 살살 지워 연하게 만들면 수채화의 투명
한 느낌을 살릴 수 있어요.

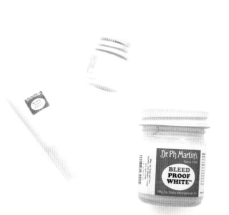

잉크닥터마틴 블리드 프루프 화이트 잉크

닥터마틴 화이트 잉크를 애용합니다. 우주의 별을 찍을
때는 물론 광택, 포인트 등에 두루두루 씁니다.
질감이 매우 꾸덕하고 발색이 좋습니다. 대체할 수 있
는 물감은 포스터 칼라나 아크릴 물감이 있어요. 잉크
나 물감 모두 바로 바로 짜서 사용하시는 것이 좋습니다.

수채화 용지이컬러, 캔손 몽발, 윈저앤뉴튼

개인적으로 Ecolor의 수채와 용지를 선호합
니다. 물 먹음, 번짐, 발색 모두 훌륭합니다.
책에서는 주로 캔손 몽발을 사용했습니다.
색을 칠하고 조금 늦게 풀어도 경계가 쉽게
풀리는 종이입니다. 코튼지는 아니지만 가성
비가 좋습니다. 최근 가장 좋아하는 종이는
윈저앤뉴튼입니다. 매우 튼튼한 종이예요.
발색이 뛰어나고 묘사도 수월합니다.
세목, 중목, 황목 모두 각자의 특징이 뛰어나
서 자신에게 맞는 걸 고르는 것이 좋아요. 이
책에 나온 번짐을 활용한 그림을 그리기에는
중목을 추천합니다.

세목

중목

황목

번지기

14

1

붓에 물이 거의 없는 상태로 가장 어두운 부분을 칠해줍니다.

2

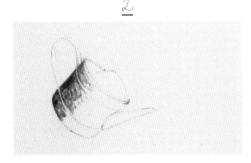

붓을 깨끗이 씻어 물기를 많이 빼주세요. 진하게 칠했던 부분의 경계를 없애며 풀어줍니다. 물기가 없기 때문에 매우 거칠게 표현됩니다.

3

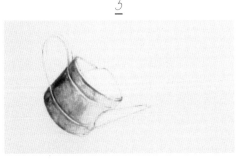

다시 붓을 깨끗이 씻어 물기를 제거해주세요. 거칠게 칠해진 면을 툭툭 치면서, 묘사가 지워지지 않게 그라데이션 합니다.

4

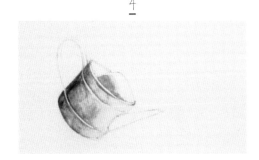

4 - 5 | 윗면의 반 정도를 칠하고 물로 풀어주세요.

5

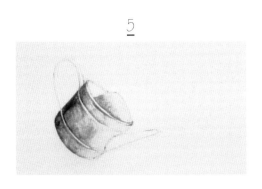

6

6 - 7 | 손잡이 안쪽의 윗부분을 칠하고 아래로 풀어주세요.

<u>7</u>

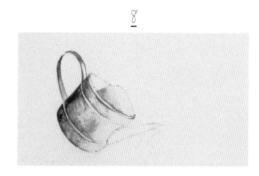

<u>8</u>

8 - 9 | 손잡이 윗면도 똑같이 반복해줍니다.

<u>9</u>

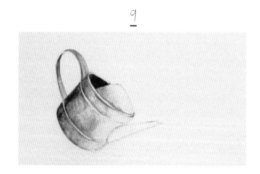

<u>10</u>

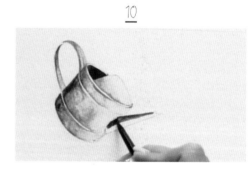

10 - 11 | 주둥이 부분의 윗면을 칠하고 경계를 풀어줍니다.

<u>11</u>

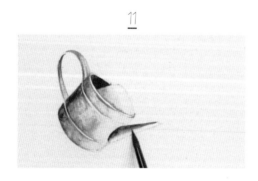

<u>12</u>

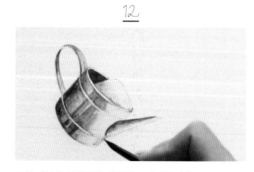

조금 어두운 부분들을 칠해주고 정리합니다.

13

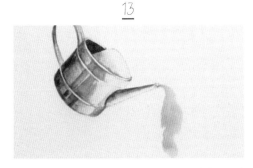

14

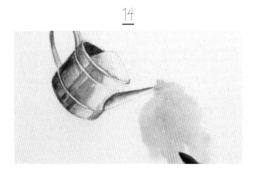

13 - 14 | 퍼머넌트 옐로 딥과 퍼머넌트 옐로 라이트를 섞어 과감하게 색을 칠합니다. 물감을 칠할 때 붓 자국이나

경계가 남기 때문에 경계를 자연스럽게 풀어줄 면적까지 생각해서 물감을 칠하는 것이 좋습니다.

15

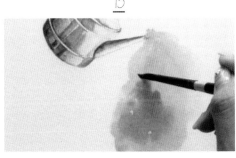

16

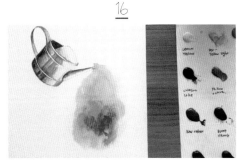

처음 색을 풀어준 위치에 카드뮴 옐로 오렌지를 올려줍니다. 마찬가지로 경계 부분을 풀어줍니다. 붓을 너무 꾹 누르며 칠하면 원래 칠했던 색이 닦여나갈 수 있으니, 살살 올려줍니다. 톡톡 쳐주듯 색을 올려줘도 좋아요.

16 - 21 | 버밀리온을 올려준 후에는 주변을 자연스럽게 그라데이션 해서 먼저 칠해준 색들과 잘 섞이도록 해줍니다. '색깔'을 섞는 것이 아니라 나중에 올린 색의 경계만 풀어주면 됩니다. 버밀리온 다음에는 번트 시에나를 올려주세

17

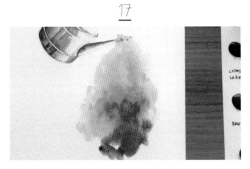

18

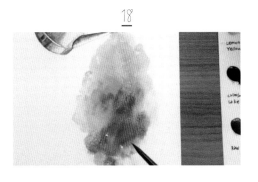

요. 그리고 크림슨 레이크를 칠해 색을 더 풍부하게 해줍니다. 물을 뿌리는 기초 3번 기법으로 더 자연스럽게 만들어주세요. 마지막으로 라이트 레드를 추가합니다.

19

20

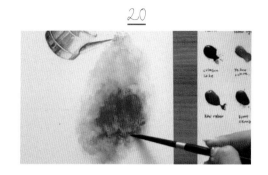

21

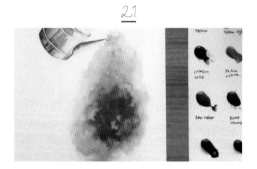

22

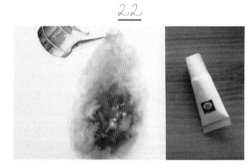

물감의 경계가 없는지 확인한 후 잘 말립니다. 그 후에 화이트 잉크를 사용하여 별을 찍어줍니다. 잉크가 없다면 화이트 펜을 사용해도 좋아요.

23

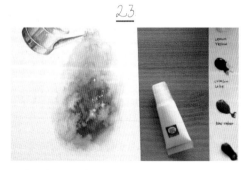

크기를 다양하게 찍어주되 큰 별에는 반짝이는 효과를 넣어줍니다. 선을 가늘게 그려주는 것이 좋아요.

24

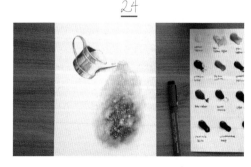

전체적으로 조화롭게 찍어주고, 너무 규칙적으로 찍지 않도록 주의하며 마무리합니다.

Delicious Universe

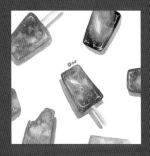
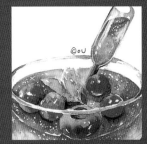
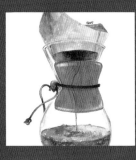
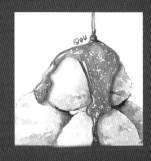
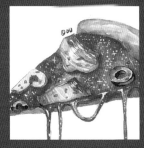
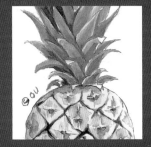
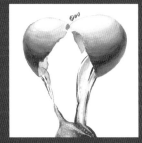

01. 아이스크림 ①

① Opera + Permanent Violet + Opera ✚ Permanent Violet

② Permanent Yellow Light + Cadmium Yellow Orange

③ Cadmium Yellow Orange + Opera + Cadmium Yellow Orange ✚ Opera

④ Rose Madder + Permanent Violet

⑤ Peacock Blue + Viridian Hue + Prussian Blue

⑥ Raw umber + Burnt Sienna + Hooker's Green ✚ Indigo

⑦ Ultramarine Deep + Opera + Permanent Violet

Yellow Ochre + 물 많이 = 아이스크림 막대

Ivory Black + 물 많이 = 아이스크림 그림자

20

1

2

1 - 2 | 오페라로 ①번 아이스크림을 반 정도 칠한 뒤 경계가 생기지 않도록 풀어줍니다. 퍼머넌트 바이올렛을 맞은 편부터 칠하고 오페라와 맞닿는 부분을 그라데이션으로 풀어주세요. 기초 2번에서 했던 기법입니다.

3

4

왼쪽 상단 모서리에 오페라와 퍼머넌트 바이올렛을 섞어 살짝 칠한 후 그라데이션 합니다. 이 아이스크림에는 두 가지 색만 사용했지만 섞어서 칠하면 색감이 좀 더 풍부해집니다.

4 - 6 | ②번 아이스크림은 가운데를 밝게 해주기 위해 테두리를 퍼머넌트 엘로 라이트로 전부 칠해주었어요. 안쪽으로 경계를 풀어준 뒤, 카드뮴 엘로 오렌지를 테두리 부분에 또 한 번 칠합니다. 이때 퍼머넌트 엘로 라이트의 면

5

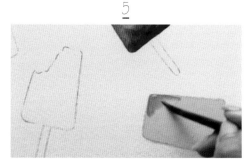

6

적보다 좁게 칠해야 노란색이 다 덮이지 않습니다. 카드뮴 엘로 오렌지는 위쪽과 아래쪽에 소량만 칠해주세요.

<u>7</u>

❸번 아이스크림은 카드뮴 옐로 오렌지와 오페라를 섞어
넓게 칠했습니다.

<u>8</u>

아래로 넓게 풀어줍니다. 이때 기초 3번에서 했던 물 뿌리
기를 해볼 텐데요. 손으로 물을 뿌려도 되고 깨끗한 붓으
로 물을 떨어트려도 동일한 효과가 나타납니다.

<u>9</u>

<u>10</u>

9 - 10 | ❹번 아이스크림은 퍼머넌트 바이올렛과 로즈 매
더를 기초 2번 기법으로 칠해줍니다.

<u>11</u>

11 - 13 | ❺번 아이스크림에 피콕 블루와 비리디언 휴, 프
러시안 블루를 기초 2번 기법으로 칠해줍니다.

<u>12</u>

13

14

14 - 17 | ⑥번 아이스크림은 번트 엄버, 번트 시에나, 후커 스 그린, 인디고의 순서로 기초 2번 기법으로 칠합니다.

15

16

17

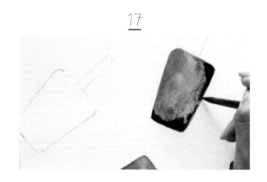

18

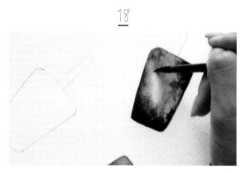

번트 엄버를 칠해준 부분을 기초 4번 기법으로 닦아냈습 니다. 기초 4번에서 물감이 많은 부분을 닦아주는 것이 좋 다고 했는데, 여기서는 밝은 부분에도 사용해보았어요. 은 은한 광원을 만드는 데 효과적입니다.

19

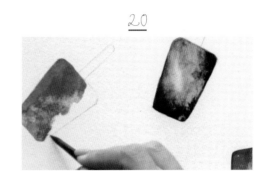

20

19 - 20 | ❼번 아이스크림은 울트라마린 딥을 기본으로 칠하고 오페라, 퍼머넌트 바이올렛을 자연스럽게 그라데이션 합니다.

21

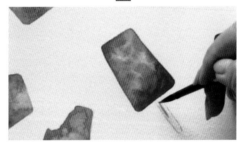

22

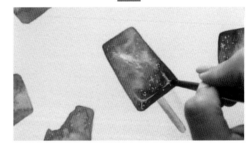

옐로 오커를 아이스크림 막대에 칠하고 풀어줍니다.

화이트 잉크를 사용하여 별을 찍어주고 아이스크림이 튀어 나오는 부분에도 살짝 칠해 포인트를 줍니다.

23

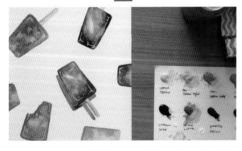

24

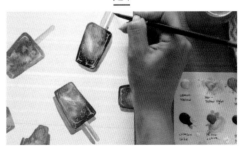

23 - 24 | 아이보리 블랙에 물을 많이 섞어 회색을 만들고 그림자를 그려줍니다. 그림자의 색이 다 같아야 하므로 처음부터 색을 많이 만들어 놓고 사용하는 것이 좋습니다. 아이스크림 막대는 바닥에서 붕 떠 있기 때문에 그

림자 표현도 주의해서 칠해주세요. 전체적으로 마무리해주면 완성입니다.

02. 케이크

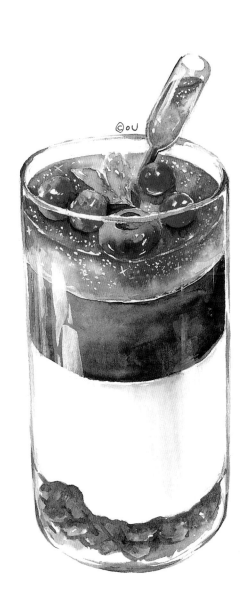

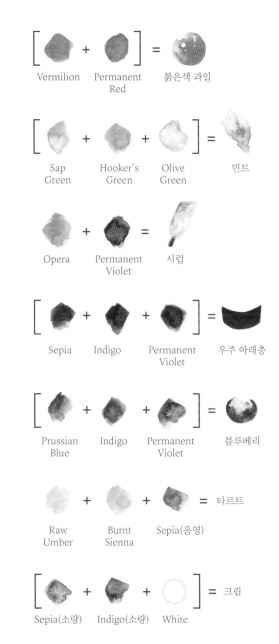

$$\left[\ \text{Vermilion} + \text{Permanent Red}\ \right] = \text{붉은색 과일}$$

$$\left[\ \text{Sap Green} + \text{Hooker's Green} + \text{Olive Green}\ \right] = \text{민트}$$

$$\left[\ \text{Opera} + \text{Permanent Violet}\ \right] = \text{시럽}$$

$$\left[\ \text{Sepia} + \text{Indigo} + \text{Permanent Violet}\ \right] = \text{우주 아래층}$$

$$\left[\ \text{Prussian Blue} + \text{Indigo} + \text{Permanent Violet}\ \right] = \text{블루베리}$$

$$\text{Raw Umber} + \text{Burnt Sienna} + \text{Sepia(음영)} = \text{타르트}$$

$$\left[\ \text{Sepia(소량)} + \text{Indigo(소량)} + \text{White}\ \right] = \text{크림}$$

1

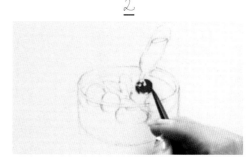

스케치를 준비합니다.

2

버밀리온과 퍼머넌트 레드를 섞어 광택이 나는 과
일의 윗부분은 남겨두고 아래쪽 위주로 색을 칠해줍니다.
위쪽으로 조금씩 풀어 연하게 만들어주세요. 그래야 동글
동글한 양감이 완성됩니다. 모두 반복합니다.

3

4

5

샙 그린과 후커스 그린, 올리브 그린을 섞어 민트 잎의 가
운데 부분에 길쭉하게 색을 묻혀줍니다.

6

바깥쪽으로 풀어주세요.

7

8

7 - 8 | 오페라를 시럽이 들어 있는 장식에 칠할 거예요. 색을 묻히고 물을 많이 머금은 붓으로 경계를 넓게 풀어 줍니다.

9

10

케이크의 맨 위층을 우주로 만들어줄 거예요. 7-8의 과정 을 반복해 칠합니다.

10 - 11 | 퍼머넌트 바이올렛도 칠해줍니다. 먼저 칠해둔 오페라와 자연스럽게 섞일 수 있도록 경계 부분을 풀어 주세요.

11

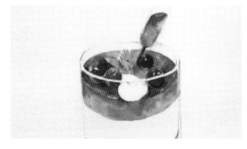

12

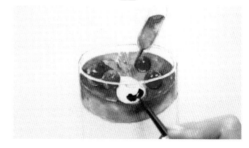

12 - 13 | 프러시안 블루, 인디고, 퍼머넌트 바이올렛을 섞 어 블루베리의 아랫부분을 칠해준 뒤 물기가 거의 없는 붓으로 경계를 풀어 위로 갈수록 연해지게 만들어줍니다.

13

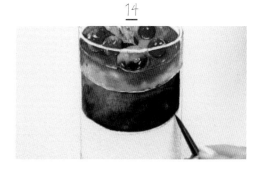

14

세피아와 인디고, 퍼머넌트 바이올렛을 섞어 우주의 아래 층을 전체적으로 칠해줍니다. 오른쪽에 물감을 좀 더 많이 칠해 왼쪽으로 갈수록 조금씩 연해지도록 칠해주세요.

15

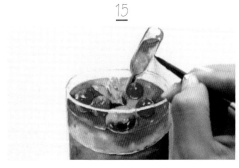

블랙으로 장식의 형태가 또렷하게 보이도록 그려줍니다. 이때 너무 진한 검은색은 선처럼 보일 수 있으므로 물을 조금 섞어 진한 회색으로 만들어주세요. 블랙이 없으면 세피아와 인디고를 적절히 섞어서 만들어줍니다.

16

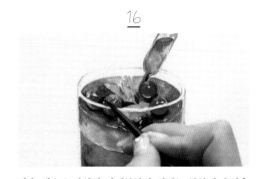

같은 색으로 과일의 아랫부분과 겹치는 부분에 음영을 확실히 잡아주세요.

17

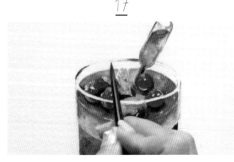

유리병의 음영도 묘사해줍니다. 유리는 빛을 자유자재로 받기 때문에 칠하고 안 칠하고를 반복해주시면 되는데, 간격을 불규칙하게 그리는 것이 포인트!

18

18 - 19 | 세 번째 층은 크림이에요. 오른쪽에 옅은 그레이로 양감만 잡아주었어요. 세피아, 인디고, 화이트 잉크를 섞거나 블랙과 화이트 잉크를 섞어주면 됩니다. 오른쪽을 칠하고 왼쪽으로는 거의 흰 종이로 남겨두었어요. 크

19

림 아래층은 로 엄버, 번트 시에나를 섞어 타르트를 표현
해줍니다. 부스러진 과자가 쌓여 있는 듯한 질감이므로
세피아를 사용해 음영을 만들어줍니다. 톡톡 찍듯이 계
속 반복해서 칠해주세요.

20

음영으로 양감을 주면서 부서진 타르트의 형태를 찾아
줍니다.

21

17의 과정을 컵 전체에 반복해줍니다.

22

컵 표면에 세로로 긴 형태를 살리며 화이트 잉크를 칠해
주세요. 광택을 표현하면 재료들이 유리병 안으로 들어가
있는 것처럼 보입니다.

23

화이트 잉크로 하이라이트를 찍어줍니다.

24

화이트 펜이나 화이트 잉크를 사용하여 우주층 부분에
별을 톡톡 찍어줍니다. 완성!

03. 핸드 드립

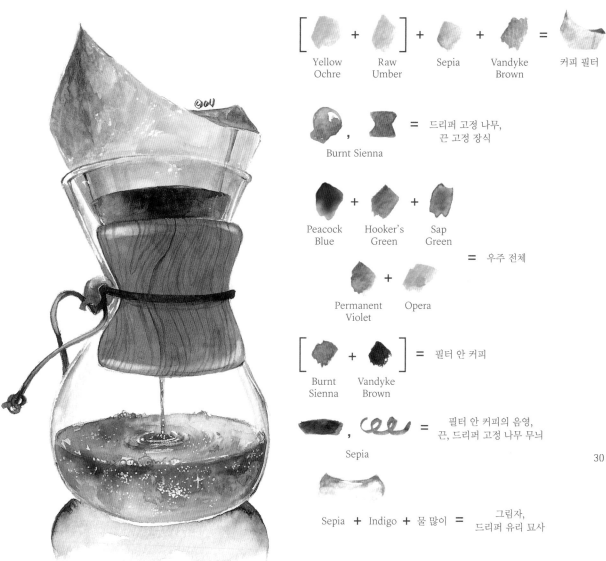

[Yellow Ochre + Raw Umber] + Sepia + Vandyke Brown = 커피 필터

Burnt Sienna , = 드리퍼 고정 나무, 끈 고정 장식

Peacock Blue + Hooker's Green + Sap Green

Permanent Violet + Opera

= 우주 전체

[Burnt Sienna + Vandyke Brown] = 필터 안 커피

Sepia , = 필터 안 커피의 음영, 끈, 드리퍼 고정 나무 무늬

Sepia + Indigo + 물 많이 = 그림자, 드리퍼 유리 묘사

30

1

로 엄버와 옐로 오커를 섞어줍니다. 붓의 물기를 약간 없애주면 거친 느낌을 표현하기 좋아요. 커피 필터 부분을 칠해주세요.

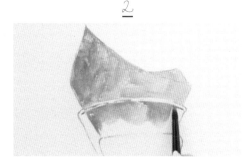

2

유리 안에 들어 있는 부분이기 때문에 유리 위쪽은 하얗게 남겨주고 칠해주면 좋습니다. 붓을 깨끗하게 헹궈 티슈에 두세 번 정도 닦아준 뒤 물기가 촉촉하게 남은 붓으로 필터 부분을 지나가듯 칠해줍니다. 너무 거칠게 표현된 부분은 살짝 풀어주세요.

3

반다이크 브라운으로 필터의 왼쪽 부분을 칠해서 음영을 나타냅니다. 오른쪽의 멀리 보이는 필터도 어둡게 칠해주세요. 그리고 가느다란 선을 그려 필터가 접혀 있던 부분을 묘사해줍니다.

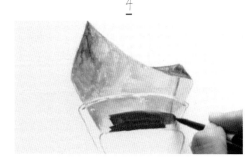

4

번트 시에나와 반다이크 브라운을 섞어 필터 안에 들어 있는 커피를 칠해줍니다. 이때 양옆은 조금 연하게 풀어주는 것이 좋아요.

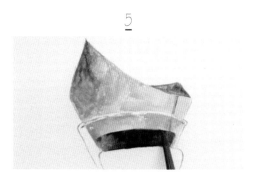

5

세피아로 가운데 부분을 4보다 적은 면적으로 칠해주고, 양옆을 풀어 자연스럽게 만듭니다.

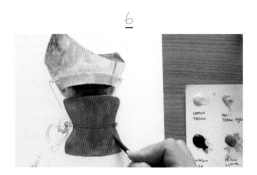

6

번트 시에나로 드립 기구의 나무 부품을 전체적으로 칠해주세요. 가운데 끈은 무시하고 칠해주셔도 됩니다.

<u>7</u>

<u>8</u>

7 - 8 | 끈 앞쪽에 달린 나무 장식에도 번트 시에나를 칠해줍니다. 이때, 동그란 장식의 아랫부분부터 색을 칠한 뒤 위쪽으로 점점 풀어주면서 입체감을 표현해주세요.

<u>9</u>

<u>10</u>

9 - 10 | 닦아내기 기법으로 나무 부품의 각 귀퉁이를 닦아내 줍니다. 바깥쪽에서 안쪽으로 닦아주세요.

<u>11</u>

<u>12</u>

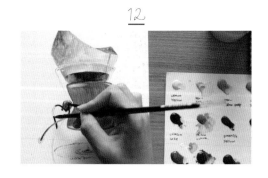

11 - 13 | 세피아로 나무 부품의 끈을 모두 칠해줍니다. 끈의 양 끝부터 칠해 가운데로 풀어주세요.

13

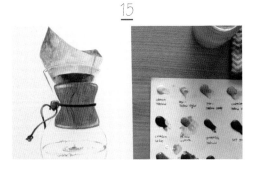

14

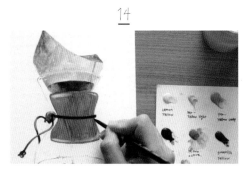

세피아에 물을 섞어 조금 연하게 만들어준 뒤 나뭇결을 묘사합니다. 약간 길게 늘인 숫자 3 같은 무늬예요. 이때 무늬와 무늬 사이의 간격을 불규칙하게 그려줘야 자연스러워요!

15

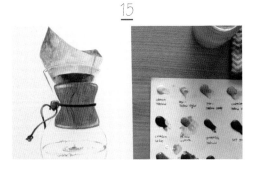

나뭇결 사이가 많이 떨어진 곳은 U자 모양으로 채워줍니다. 옹이를 그린다고 생각하면서 무늬가 연결되는 부분도 그려주세요. 무늬 중 한두 개 정도를 두껍고 진하게 칠하면 더 효과적으로 나뭇결을 표현할 수 있어요.

16

세피아로 유리병의 외곽을 묘사해줍니다. 유리병의 위쪽은 좁은 편이므로 약간만 칠하고 풀어주는 것을 반복해주세요.

17

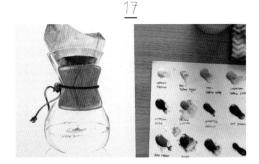

둥그렇게 넓은 유리병의 아래쪽은 테두리를 두꺼운 선처럼 칠해줍니다. 깨끗하게 헹군 붓을 티슈에 한두 번 닦아, 물기를 살짝 머금은 상태로 선처럼 칠한 부분의 안쪽을 넓게 칠해 물감을 퍼트려줍니다.

18

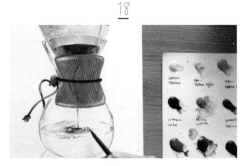

피콕 블루로 물결을 칠한 뒤 넓게 퍼트려줍니다. 윗면을 전체적으로 칠해주세요.

03. 핸드 드립

19

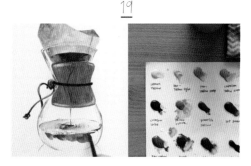

후커스 그린과 샙 그린을 섞어 칠하고 다시 피콕 블루를 넓게 칠해준 뒤 퍼트립니다.

20

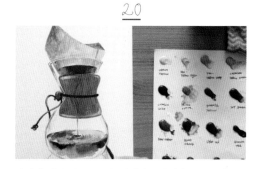

양옆과 윗면 왼쪽 부분은 퍼머넌트 바이올렛으로 어둡게 표현해주세요. 마찬가지로 물감의 경계부분을 풀어 먼저 칠해놓은 색과 자연스럽게 섞이도록 해줍니다.

21

오페라를 중간중간 넣어 재미를 줍니다. 그 후 블랙으로 유리병 아래 그림자를 칠해주는데, 양옆을 어둡게 칠한 뒤 가운데로 풀어주면 됩니다. 블랙이 없다면 세피아와 인디고를 동일한 양으로 섞어 블랙을 만들어주세요.

22

피콕 블루에 물을 많이 섞어 그림자 부분을 재빠르게 칠합니다. 푸른 색감을 입혀주면 유리병이 더 투명하게 보이는 효과가 있어요.

23

별을 찍어 마무리합니다.

34

04. 아이스크림 ❷

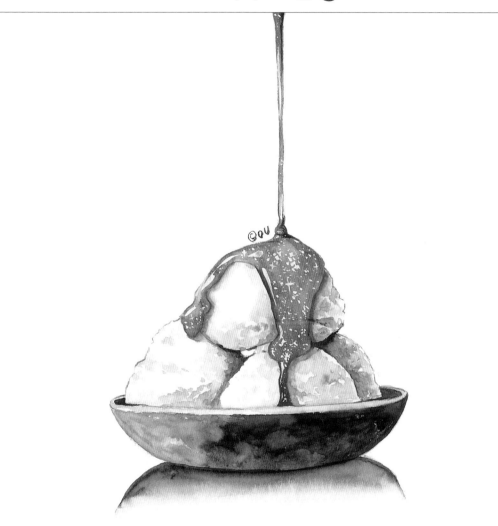

[◯ + ⬤] = 아이스크림 중간 색

White　Yellow Ochre

[⬤ + ⬤] = 아이스크림 어두운 색

Burnt Sienna　Sepia

⬤ = 그릇

Sepia

 + + + = 우주 전체

Permanent Yellow Deep　Opera　Burnt Sienna　Permanent Violet

1

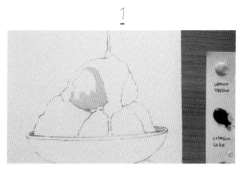

화이트 잉크와 옐로 오커를 섞어 연한 베이지 색을 만들어줍니다. 아이스크림 덩어리의 오른쪽 부분과 아랫부분을 칠해주세요.

2

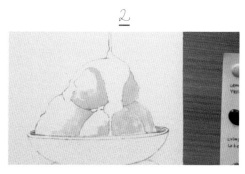

4개의 아이스크림 덩어리를 모두 칠한 뒤, 경계 부분을 풀어주세요. 약간 톡톡 찍으면서 풀어주는 것이 좋아요.

3

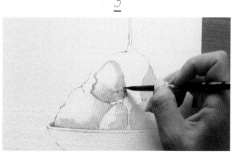

3 - 10 | 번트 시에나와 세피아를 섞어 아이스크림의 어두운 부분을 칠해줍니다. 1의 색이 너무 없어지지 않도록 주의하면서 톡톡 찍듯이 칠해주세요.

4

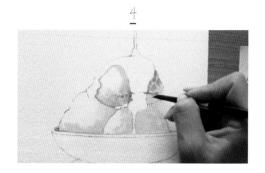

5

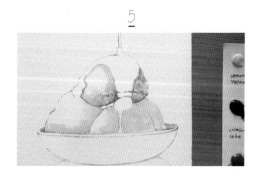

6

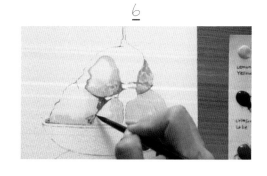

<u>7</u>

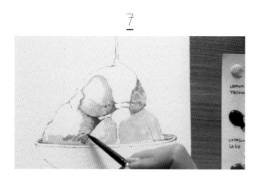

<u>8</u>

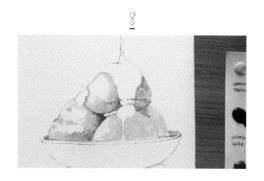

<u>9</u>

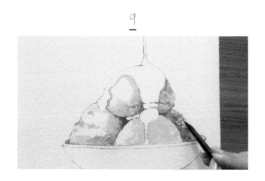

<u>10</u>

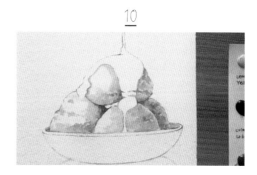

37

<u>11</u>

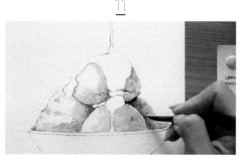

<u>12</u>

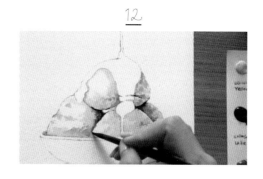

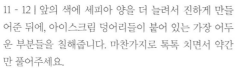

11 - 12 | 앞의 색에 세피아 양을 더 늘려서 진하게 만들
어준 뒤에, 아이스크림 덩어리들이 붙어 있는 가장 어두
운 부분들을 칠해줍니다. 마찬가지로 톡톡 치면서 약간
만 풀어주세요.

13

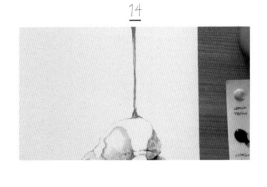

14

13 - 14 | 퍼머넌트 옐로 딥과 오페라를 섞어 위에서 흘러
내리는 시럽을 칠합니다. 시럽 줄기도 원기둥이라고 생각
하고 왼쪽을 부분 부분 하얗게 남겨주며 칠하는 것이 좋
아요. 시럽은 광택이 있기 때문이에요.

15

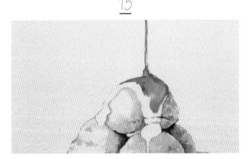

16

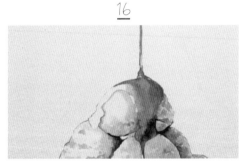

시럽이 넓게 닿는 부분도 칠합니다. 13의 색으로 칠하다
가, 오페라만 단독으로 연결되도록 칠해주세요.

16 - 17 | 경계 부분은 항상 풀어서 다른 색과 잘 섞이게 해
줍니다. 퍼머넌트 바이올렛도 올려주세요.

17

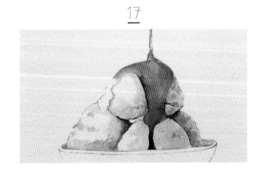

18

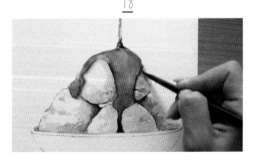

번트 시에나와 세피아를 섞어 시럽의 오른쪽에 그림자를
표현해줍니다. 시럽은 끈적거리는 액체이므로 약간의 두
께가 생기고, 그에 따라 그림자가 생깁니다.

19

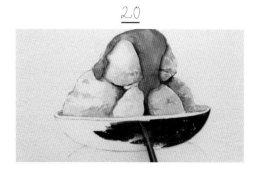

위에서 흐르는 시럽의 가장 오른쪽 부분에도 세피아로 어둡게 음영을 넣어주세요.

20

세피아를 그릇의 오른쪽부터 칠해줍니다. 붓에 물기를 약간만 남겨 갈필 기법으로 칠해주세요.

21

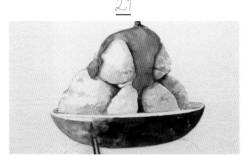

왼쪽 부분은 20의 경계 부분을 풀어서 채우면서, 전체적으로 그릇의 양감을 잘 살려줍니다.

22

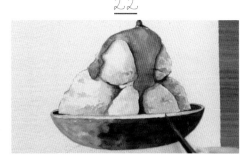

그릇 양옆의 안쪽 면은 세피아로 칠해주고 그릇의 두께 부분은 옅은 세피아로 슥 지나가듯 발라 끝냅니다.

23

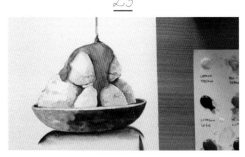

블랙 또는 세피아+인디고로 그릇 아래에 그림자를 표현해주세요.

24

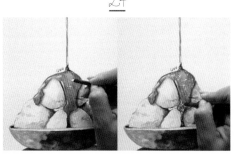

화이트 잉크나 펜을 사용하여 시럽 안에 별을 찍어주면 완성!

04. 아이스크림 ②

05. 피자

[Yellow Ochre **+** Burnt Sienna] **=** 도우 뒷부분

Yellow Ochre **+** Burnt Sienna **=** 버섯
Sepia **=** 버섯의 어두운 점 부분

[Burnt Umber **+** Sepia] **=** 피자 도우 옆면

[Crimson Lake **+** Burnt Umber] **=** 베이컨

Sap Green **=** 파슬리

Ivory Black **=** 올리브

Crimson Lake **+** Permanent Violet **+** Opera **=** 우주 전체

1

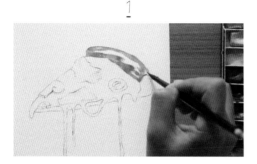

옐로 오커와 번트 시에나를 섞어 피자의 빵 끝부분을 칠합니다. 이때 가운데 부분을 남기고 칠한다고 생각해주세요.

2

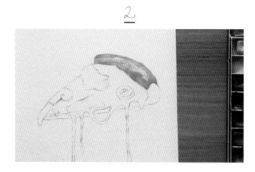

가운데 남겨주었던 부분을 물로 풀어 연하게 만듭니다.

3

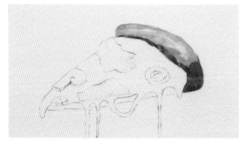

번트 엄버와 약간의 세피아를 섞어 방금 칠한 빵의 음영, 그리고 오른쪽 어두운 면을 칠할게요.

4

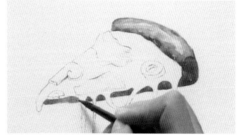

짙은 색으로 치즈가 늘어진 부분을 잘 피해서 빵 부분을 마저 칠합니다.

5

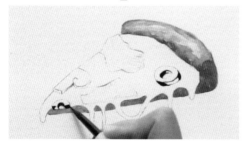

아이보리 블랙으로 올리브를 칠해줄 거예요. 올리브는 원기둥입니다. 입체감을 위해서 전체를 다 칠하지 말고 연하게 풀어줄 자리를 꼭 만들어주세요.

6

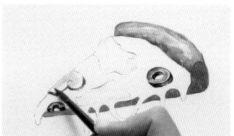

올리브를 물로 풀어 색을 다 채운 다음, 번트 시에나와 옐로 오커를 섞어 버섯의 진한 부분을 칠하고, 물을 섞어 연하게 만든 색으로 버섯의 윗면을 칠해줍니다.

7

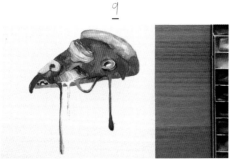

세피아로 버섯의 어두운 부분을 콕 찍어주고 살짝 퍼트려주세요. 그리고 크림슨 레이크와 번트 엄버를 섞어 베이컨 색을 만든 후, 베이컨의 가장 윗부분을 칠해줍니다.

8

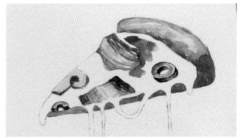

8 - 9 | 베이컨의 아랫부분도 칠한 후에, 중간 부분을 풀어주세요. 이때 부분 부분 가로로 긴 선을 나타내 베이컨의 결을 묘사합니다. 그리고 나서 크림슨 레이크와 퍼머넌트 바이올렛, 오페라로 치즈 부분을 칠합니다.

9

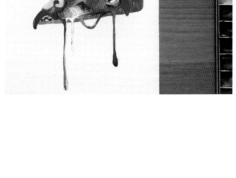

10

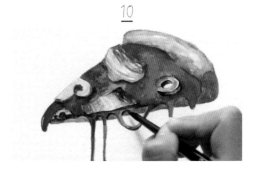

아이보리 블랙에 물을 섞어 그레이를 만들고, 치즈 밑부분에 그림자를 살짝 표현해줍니다.

11

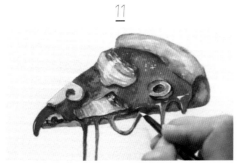

화이트 잉크로 치즈의 늘어진 부분을 반짝이게 묘사하고 별도 찍어주세요.

12

완성

06. 파인애플

● Mijello 물감을 사용했습니다.

| Lemon Yellow | = | 파인애플 껍질 전체 | Yellow Ochre No.2 | = | 파인애플 껍질 음영 |

Van Dyke Brown = 껍질 두께

Bamboo Green = 파인애플 껍질 묘사

Van Dyke Brown = 껍질 가운데 음영

Van Dyke Brown = 파인애플 껍질 묘사

$$\left[\text{Bamboo Green} + \text{White} + \text{Ivory Black} \right] = \text{파인애플 잎}$$

● 아이보리 블랙을 조금 더 추가하여 잎의 음영

Ultramarine Deep + Bamboo Green + Violet Lake = 위층 파인애플 우주

Indanthrone Blue + Violet Lake + Opera = 아래층 파인애플 우주

● SWC 대체 색상　　• Bamboo Green → Viridian Hue　• Violet Lake → Permanent Violet + Rose Madder
　　　　　　　　　　• Indanthrone Blue → Ultramarine Deep + Permanent Violet

43

1

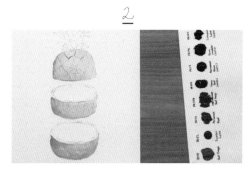

레몬 옐로로 파인애플의 껍질 부분을 칠합니다.

2

옐로 오커로 왼쪽에 음영을 넣어준 뒤 오른쪽으로 풀어 양감을 만들어주세요.

3

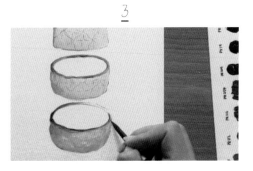

반 다이크 브라운으로 껍질의 두께 부분을 표현해줍니다.

4

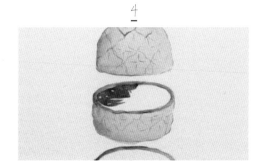

4 - 6 ｜ 파인애플의 속살을 칠할 거예요. 위층은 울트라마 린 딥을 시작으로 뱀부 그린, 바이올렛 레이크를 추가해 가며 자연스럽게 그라데이션 합니다. 아래층은 인단트론 블루부터 바이올렛 레이크와 오페라를 더해가며 조화롭 게 칠해주세요.

5

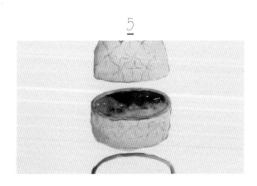

6

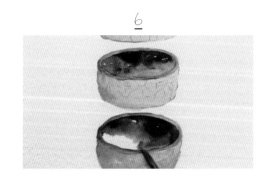

7

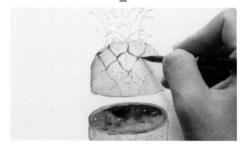

뱀부 그린으로 파인애플 껍질의 모양을 묘사합니다. 약간 마름모꼴로 홈이 파여 있어요. 각 마름모 모양이 닿는 부분을 조금 두껍게 하는 것이 좋습니다

8

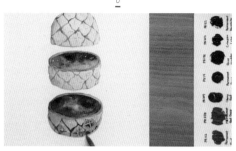

8 - 9 | 각 마름모 꼴 안에 십자 모양을 남겨준다고 생각하고 반 다이크 브라운으로 십자 모양의 바깥쪽을 칠한 뒤 바깥쪽으로만 경계를 조금씩 풀어줍니다.

9

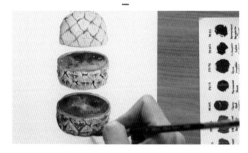

10

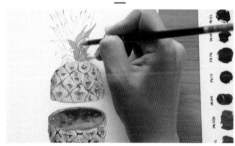

뱀부 그린과 화이트 잉크, 소량의 아이보리 블랙을 섞어 파인애플 잎을 칠합니다. 전부 다 칠해버리면 모양을 파악하기 어려울 수 있어요. 가장자리를 조금씩 남기며 잎의 밑색을 칠해주세요.

11

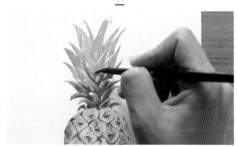

10의 색상에 아이보리 블랙을 조금 더 섞어 진하게 만들어줍니다. 이 색으로 잎사귀 사이사이의 어두운 부분을 칠하고 위쪽으로 풀어줍니다. 왼쪽에 위치한 몇 장의 잎사귀들은 아이보리 블랙으로 뚜렷한 음영을 표현해줘도 됩니다.

12

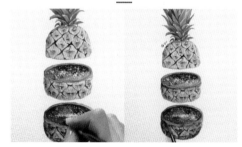

우주 부분에 별을 찍어 마무리합니다.

07. 달�걀

● 신한 프로페셔널 물감을 사용했습니다.

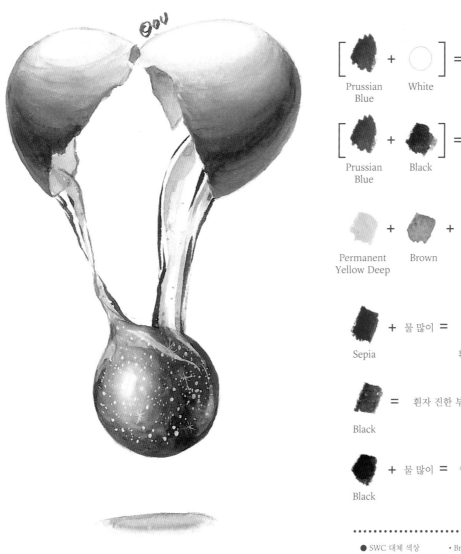

[Prussian Blue + White] = 달걀 껍데기

[Prussian Blue + Black] = 껍데기 음영

Permanent Yellow Deep + Brown + Violet = 노른자 우주

Sepia + 물 많이 = 흰자 색깔 입히기

Black = 흰자 진한 부분

Black + 물 많이 = 그림자

● SWC 대체 색상 · Brown → Burnt Sienna

1

화이트 잉크에 프러시안 블루를 조금 섞어 윗부분에 타원형의 광원을 남기고 중간 부분을 칠합니다.

2

물감자국이 남지 않도록 그라데이션 해주세요.

3

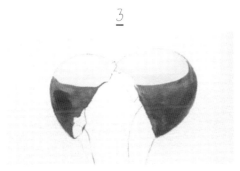

1의 색에 프러시안 블루를 좀 더 섞어 진하게 만들고 달걀 껍데기의 나머지 부분을 모두 칠합니다.

4

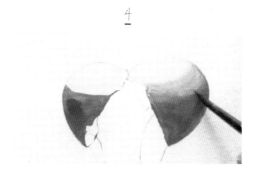

경계 부분을 풀어줍니다. 밑색에 화이트가 사용되었기 때문에 경계 부분을 풀 때 붓을 살살 비벼주어야 합니다. 붓을 너무 세게 누르면 색상이 닦여나가게 됩니다.

5

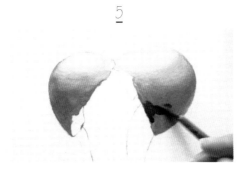

6

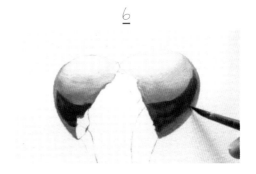

5 - 6 | 3의 색에 블랙을 조금 섞어 아랫부분을 칠합니다. 단, 껍데기의 가장 아랫부분은 살짝 남겨야 해요. 반사광 때문에 약간 밝은 색을 띠는 부분이기 때문입니다. 위아래의 경계 부분은 풀어주세요.

<u>7</u>

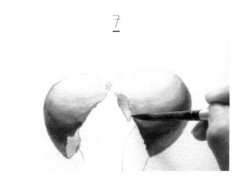

블랙에 물을 많이 섞어 연하게 만든 후 껍데기의 안쪽을 칠해줍니다.

<u>8</u>

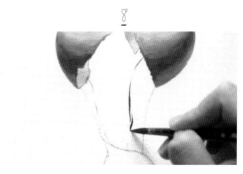

블랙으로 가느다란 선을 그립니다. 이곳은 흰자 부분인데 흰자는 투명하기 때문에 그라데이션 없이 명암이 나타납니다.

<u>9</u>

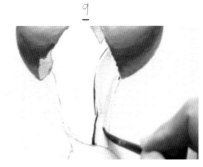

블랙에 물을 많이 섞어 흰자에 넓게 칠해주세요. 이때 흰자가 흐르는 방향으로 길게 한 번에 칠합니다.

<u>10</u>

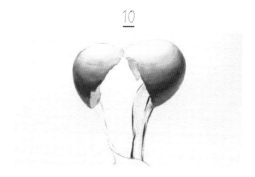

오른쪽 부분도 검은색 선으로 묘사합니다.

<u>11</u>

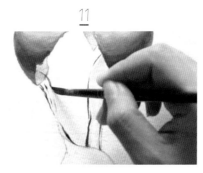

왼쪽의 흰자 덩어리도 8-10과 같은 방법으로 표현합니다.

<u>12</u>

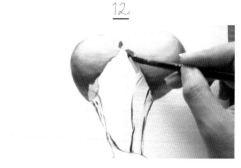

위쪽의 껍데기 안쪽 부분은 블랙에 소량의 물을 섞어 연한 블랙으로 칠하고 그라데이션 합니다.

07. 달걀

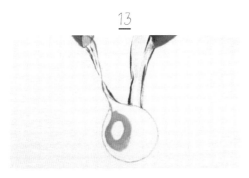

13

퍼머넌트 옐로 딥으로 노른자에 광원을 남겨둔 채 동그
랗게 칠해줍니다.

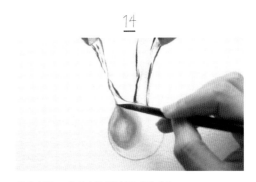

14

안팎으로 그라데이션 해서 풀어주세요.

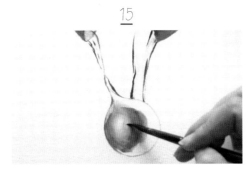

15

브라운으로 중간색을 칠합니다. 마찬가지로 그라데이션
하여 퍼머넌트 옐로 딥과 자연스럽게 이어줍니다.

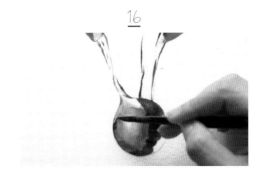

16

바이올렛으로 노른자의 대부분을 채워줍니다.

17

18

17 - 19 | 노른자의 가장 오른쪽은 반사광 부분이므로 다
시 브라운을 칠해주세요. 바이올렛에 물을 많이 섞어 흰
자의 밝은 부분에 한 번씩 덧발라 바이올렛을 은은하게
입혀줍니다.

19

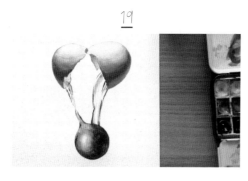

20

블랙으로 바이올렛 부분에 음영을 더합니다. 블랙에 물을
많이 섞어 아래에 그림자를 그려주세요.

21

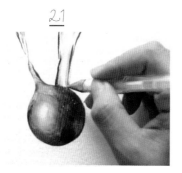

22

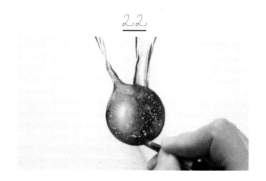

21 - 22 | 별을 찍어줍니다.

23

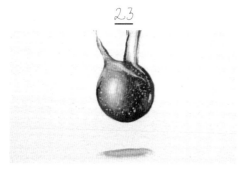

24

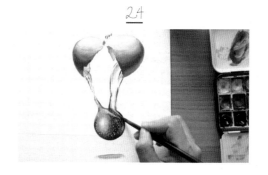

23 - 24 | 노른자의 윗부분을 흰자와 연결되도록 화이트
잉크로 묘사하고 살짝 경계를 풀어줍니다. 완성!

Wonderful Universe

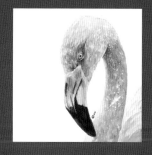
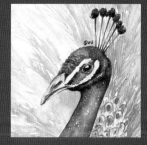
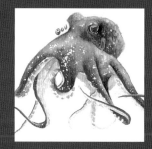
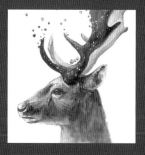

01. 플라밍고

● Holbein 물감을 사용했습니다.

Permanent Yellow Light **=** 눈
Burnt Umber **=** 눈 테두리
Sepia **=** 동공 및 눈머리

Opera **+** Shell Pink **+** Cadmium Red Purple **=** 홍학 몸 전체

Sepia **=** 몸의 음영

Ivory Black **=** 부리 묘사

Permanent Yellow Orange **+** Cadmium Red Purple **=** 목 부분

Opera **+** [Shell Pink **+** Cadmium Red Purple]
Sepia **+** Permanent Yellow Orange **=** 부리 중간 색상

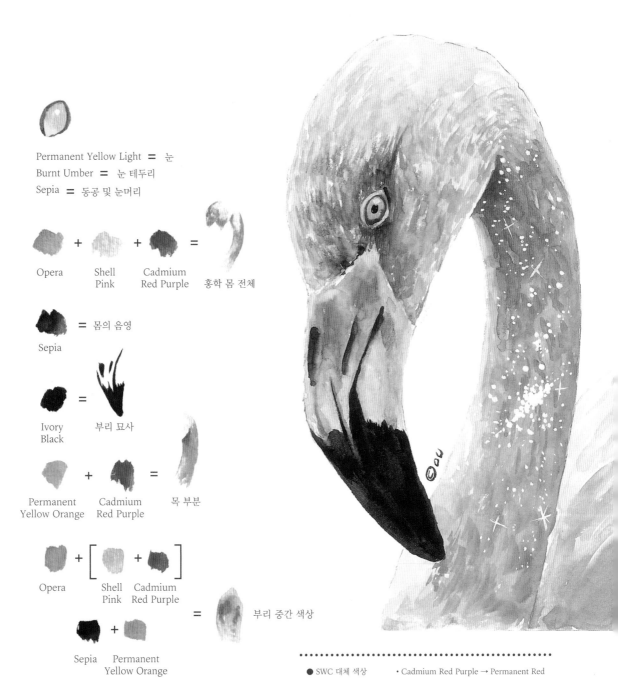

● SWC 대체 색상 • Cadmium Red Purple → Permanent Red

1

퍼머넌트 옐로 라이트로 눈을 채색합니다. 가장 윗부분에 하이라이트를 남겨 눈에 입체감을 만들어줍니다.

2

번트 엄버로 눈의 테두리를 가늘게 칠하고 안쪽으로 살짝 그라데이션 해주세요. 이때 붓에 물이 거의 없어야 넓게 퍼지지 않고 은은하게 풀어줄 수 있습니다. 어느 정도 마르고 나면 세피아로 조금 더 진하게 눈머리를 칠하고 동공도 칠해줍니다.

3

오페라, 셸 핑크, 카드뮴 레드 퍼플을 섞어 눈 주위를 감싸듯 부분 부분 칠해주고 풀어줍니다.

4

같은 색으로 털의 방향을 잘 보고 짧게 짧게 올려 치며 칠합니다. 전체적으로 머리 앞쪽부터 뒤통수 쪽으로 방향을 잡아 칠한다고 생각하시면 됩니다. 이때는 붓에 물기가 거의 없는 갈필 기법을 사용하세요.

5

4에서 칠한 색을 풀어주며 머리 앞쪽도 다 채웁니다. 색을 풀어줄 때는, 물기가 거의 없는 깨끗한 붓으로 4와 동일한 방법으로 풀어주셔야 해요. 묘사 없이 문지르며 그라데이션 하지 않도록 주의합니다.

6

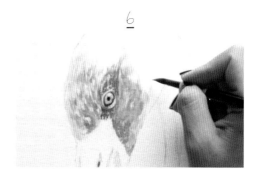

마찬가지로 눈 주위에서 눈 아래쪽으로 풀어줍니다.

7

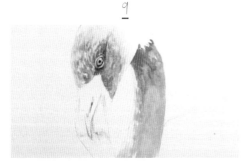

세피아를 조금만 사용하여 눈 주위를 묘사합니다. 음영을 넣어 눈에 잘 띄도록 해주었어요.

8

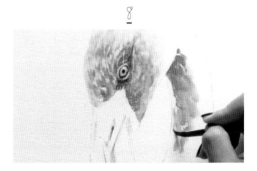

퍼머넌트 옐로 오렌지와 카드뮴 레드 퍼플을 섞어 목 부분을 칠하고 아래쪽으로 갈수록 점점 풀어줍니다. 그 위에 퍼머넌트 옐로 오렌지를 올려 자연스럽게 그라데이션 해줍니다.

9

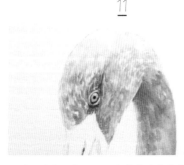

3에서 사용한 색에 물을 많이 섞어, 남은 목 부분을 전체적으로 칠해줍니다.

10

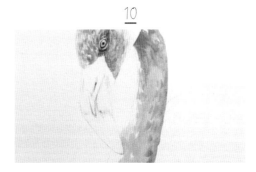

9보다 조금 진한 색으로 털을 묘사합니다. 머리의 털 묘사보다 조금 더 크게, 얼기설기 그려주세요.

11

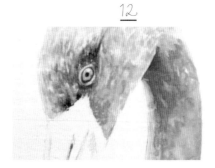

그대로 붓에 물만 조금 묻혀 다시 연하게 만든 색으로 플라밍고의 머리와 목이 연결되는 부분을 칠해줍니다.

12

아이보리 블랙으로 눈 주변을 좀 더 어둡게 표현했습니다.

54

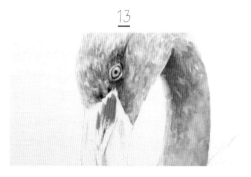

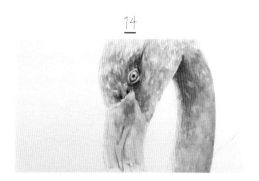

13 - 14 | 오페라와 셸 핑크를 섞어 부리의 가운데 부분을 칠합니다. 넓게 퍼트려주세요.

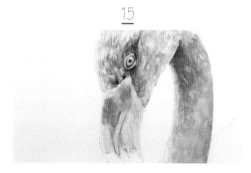

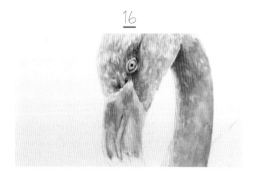

카드뮴 레드 퍼플을 부리 앞쪽에 칠한 후 풀어줍니다.

퍼머넌트 옐로 오렌지를 부분 부분 끼워줍니다.

아이보리 블랙으로 부리의 나머지 부분을 모두 칠해주세요.

18 - 19 | 은색 부리와 연결되는 입과 코를 묘사해주세요. 코를 묘사한 검은색 선 두 개는 깨끗한 붓으로 한쪽만 한번 지나가듯 살짝 풀어주세요.

19

20

20 - 21 | 오페라와 셸 핑크를 섞어 몸통을 칠합니다. 이때 웃는 눈 모양이나 산 능선 같은 곡선으로 칠해주세요. 힘을 빼고 그리는 것이 중요하므로 약간 대충 칠하듯 해주고 물로 풀어주세요. 은은해져야 합니다. 위로 갈수록 연하게 칠한 뒤 마무리합니다.

21

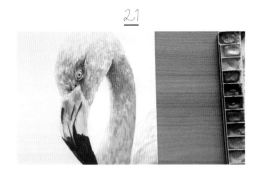

22

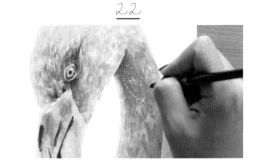

화이트 잉크로 목 부분에 별을 그려주면 완성!

02. 공작새

● Holbein 물감을 사용했습니다.

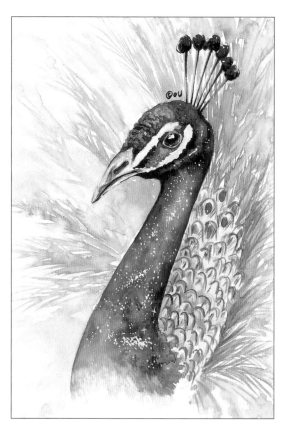

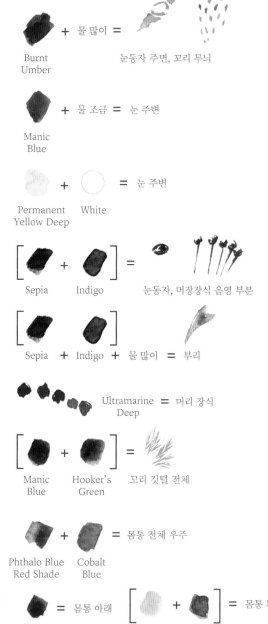

Burnt Umber + 물 많이 = 눈동자 주면, 꼬리 무늬

Manic Blue + 물 조금 = 눈 주변

Permanent Yellow Deep + White = 눈 주변

[Sepia + Indigo] = 눈동자, 머장장식 음영 부분

[Sepia + Indigo] + 물 많이 = 부리

Ultramarine Deep = 머리 장식

[Manic Blue + Hooker's Green] = 꼬리 깃털 전체

Phthalo Blue Red Shade + Cobalt Blue = 몸통 전체 우주

Permanent Violet = 몸통 아래 [Permanent Yellow Deep + Burnt Umber] = 몸통 뒤

57

● SWC 대체 색상 • Manic Blue → Hooker's Green + Peacock Blue
• Phthalo Blue Red Shade → Cerulean Blue

1

반원 정도를 남기고 세피아와 인디고를 섞어 눈동자를
칠해줍니다. 위로 연하게 풀어주세요.

2

번트 엄버에 물을 많이 섞어 연하게 만든 뒤, 눈 주변을 아
이라인처럼 그려줍니다. 조류들은 얇은 눈꺼풀이 있어요.

3

3 - 5 | 매닉 블루로 눈 앞쪽과 뒤쪽에 넓게 번지듯 칠해
줍니다.

4

5

6

6 - 11 | 프탈로 블루 레드 섀이드와 코발트 블루를 섞어
자연스럽게 번지며 섞이도록 해줍니다. 머리와 목을 모
두 칠해주세요.

7

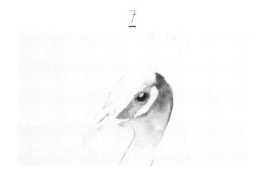

8

9

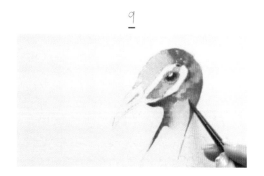

10

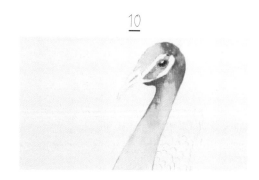

11

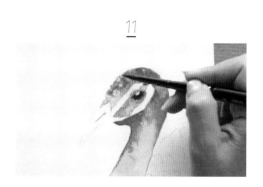

12

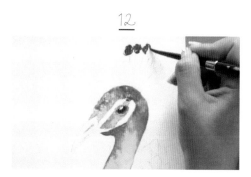

울트라마린 딥으로 깃을 칠해줍니다.

02. 공작새

13

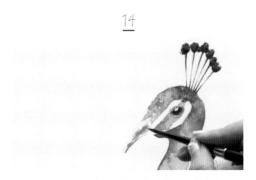

인디고로 연결 부분을 칠해주세요. 이때 중간 부분을 조금 얇게 칠해주면 더욱 세련된 선을 사용할 수 있습니다.

14 - 15 | 인디고를 연하게 만들어 부리를 칠합니다.

15

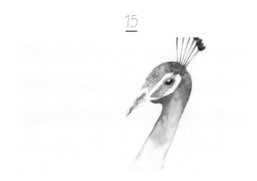

16

16 - 17 | 인디고로 머리의 진한 부분을 칠하고 그라데이션 하면서 자연스럽게 색을 이어줍니다.

17

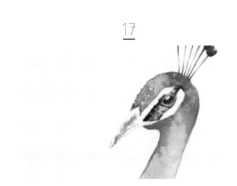

18

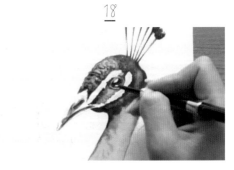

전체적으로 어두운 부분을 과감하게 칠해 머리 전체의 양감이 잘 잡히도록 합니다.

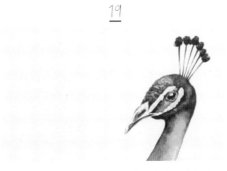

19 - 20 | 색감이 부족한 부분에 울트라마린 딥을 덧칠하고 붓 자국이 남지 않도록 자연스럽게 그라데이션 합니다. 퍼머넌트 바이올렛도 같은 방법으로 추가해줍니다.

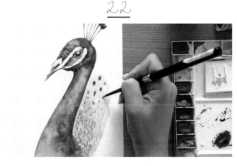

퍼머넌트 옐로 딥으로 몸통과 가까운 꽁지깃 시작 부분을 전체적으로 칠해줍니다.

22 - 23 | 매닉 블루와 후커스 그린을 섞어 부채꼴 모양을 잡아주고 퍼머넌트 옐로 딥과 번트 엄버를 섞어 동그란 장식도 그려주세요.

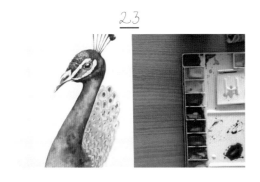

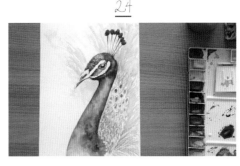

전체적인 깃털 부분을 매닉 블루와 후커스 그린을 섞은 색으로 연하게 칠해줍니다. 선으로 가닥가닥 모양을 살리며 칠하다가 그냥 붓을 눌러 그리기도 하면서 형태를 조금 뭉개도 됩니다.

25

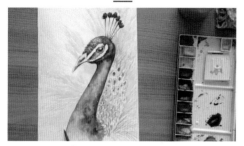

공작새를 기준으로 부채꼴 같은 느낌이 나도록 깃털을
그려주세요. 시계 방향으로 8시에서 4시를 향해 간다고
생각하면 쉽습니다.

26

화이트 잉크나 펜을 사용하여 몸통에 별을 찍어 우주를
마무리합니다. 완성!

03. 문어

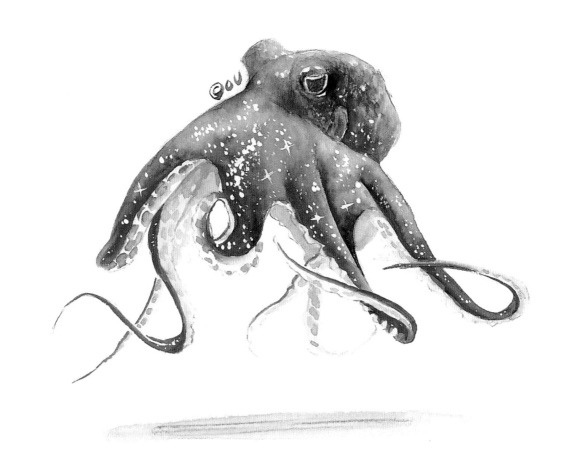

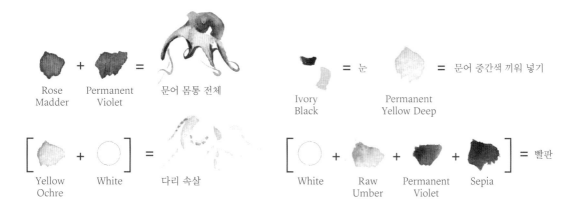

Rose Madder + Permanent Violet = 문어 몸통 전체

Ivory Black = 눈

Permanent Yellow Deep = 문어 중간색 끼워 넣기

[Yellow Ochre + White] = 다리 속살

[White + Raw Umber + Permanent Violet + Sepia] = 빨판

1

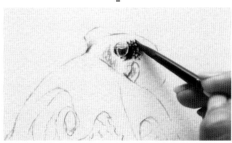

로즈 매더와 퍼머넌트 바이올렛을 섞어 눈 옆을 칠합니다. 이때 붓은 물기가 거의 없는 상태로, 갈필 기법을 사용해주세요.

2

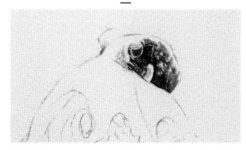

머리의 반 정도를 칠한 뒤, 붓을 깨끗하게 헹궈 톡톡 눌러가면서 색을 풀어줍니다.

3

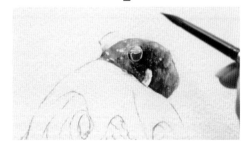

로즈 매더의 양이 더 많도록 퍼머넌트 바이올렛과 섞어 눈 앞쪽도 같은 방법으로 칠하고 풀어줍니다. 전체적으로 눈 주변은 어둡고 양옆으로 갈수록 색이 점점 연해져요.

4

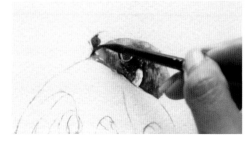

4 - 5 | 반대편 눈 부분의 음영을 잡아줍니다. 왼쪽부터 칠한 후 오른쪽으로 그라데이션 합니다. 오른쪽 눈 앞쪽으로도 색감을 조금 더 올려주세요.

5

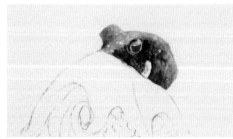

6

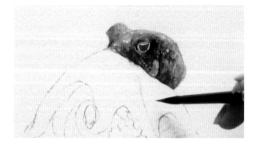

퍼머넌트 옐로 딥으로 볼의 무늬를 칠합니다.

7

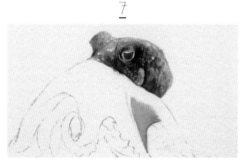

오른쪽의 다리와 다리 사이의 갈퀴 부분을 퍼머넌트 옐로 딥으로 칠해줍니다.

8

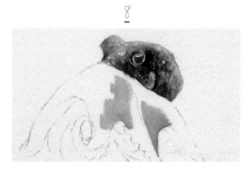

약간의 여백을 두고 왼쪽에도 같은 색을 칠합니다.

9

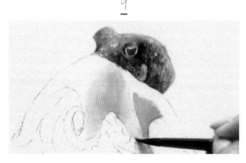

8의 양옆을 자연스럽게 풀어주세요.

10

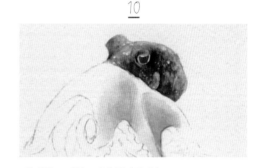

7의 위쪽도 자연스럽게 풀어주세요.

11

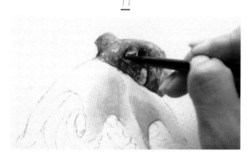

퍼머넌트 옐로 딥을 눈 주변에 톡톡 쳐서 색감을 끼워 넣어주세요.

12

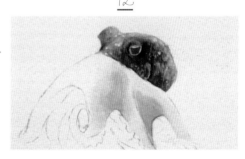

볼에 있는 노란 무늬 가운데에 퍼머넌트 바이올렛을 살짝 칠하고 주변으로 풀어 자연스럽게 만들어주세요.

03. 문어

13

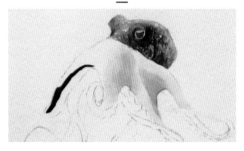

맨 왼쪽 다리에 길게 퍼머넌트 바이올렛을 칠합니다.

14

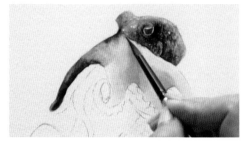

머리 쪽으로 넓게 풀어주세요.

15

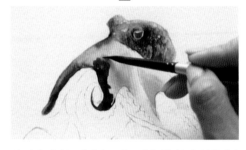

두 번째 다리는 퍼머넌트 옐로 딥을 풀어놓은 부분까지 전체적으로 퍼머넌트 바이올렛을 칠합니다. 퍼머넌트 옐로 딥과 맞닿는 부분은 풀어주고 두 색이 자연스럽게 섞이지 않을 때는 로즈 매더를 약간 칠합니다.

16

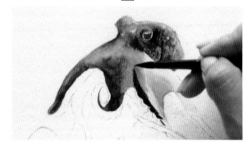

세 번째 다리의 왼쪽에도 퍼머넌트 바이올렛을 칠해주세요.

17

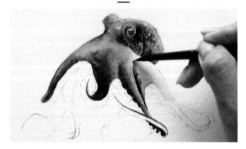

16을 오른쪽으로 풀어주고, 다리 뒤쪽에도 퍼머넌트 바이올렛을 칠해 음영을 줍니다.

18

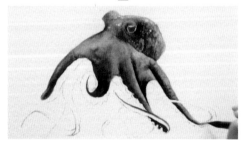

퍼머넌트 옐로 딥이 사라지지 않을 정도로 퍼머넌트 바이올렛을 풀어준 뒤, 맨 오른쪽 다리의 왼쪽도 퍼머넌트 바이올렛을 칠하고 오른쪽 방향으로 풀어줍니다.

19

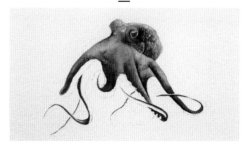

각 다리의 끝, 얇은 부분들도 한 번에 칠해주세요.

20

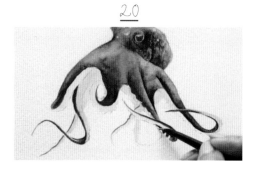

화이트 잉크와 옐로 오커, 약간의 세피아를 섞어 밝은 베이지 계열의 색을 만든 뒤, 다리의 안쪽 살 부분을 칠합니다.

21

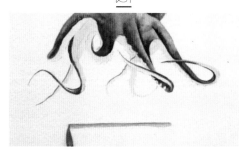

20이 마르는 동안에 그림자를 그려줍니다. 아이보리 블랙이나 세피아+인디고에 물을 많이 섞어 회색으로 만든 후 한 번에 쭉 길게 칠해주세요.

22

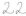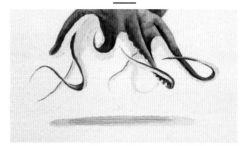

21이 바짝 마르기 전에 빨리 테두리를 풀어줍니다.

23

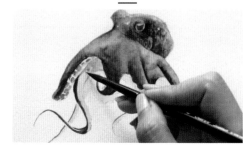

로 엄버와 세피아를 섞어 빨판을 그려줄 거예요. 모든 다리에 전부 다 그려주면 약간 징그러울 수 있으니 포인트만 주고 사라지게 해주세요. 빨판은 약간 긴 타원형을 그려주면 됩니다. 물을 많이 섞어서 연한 색을 사용해주세요.

24

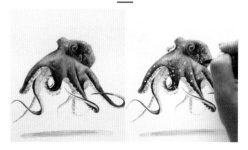

보라색 다리 바로 아래의 안쪽 살에는 빨판을 그리지 않고 어둡게 그림자가 진 것처럼 눌러주었어요. 다리 끝으로 내려올수록 작은 빨판들을 톡톡 찍듯이 그려줍니다. 그 후 몸통에 별을 찍어 완성!

03. 문어

04. 사슴

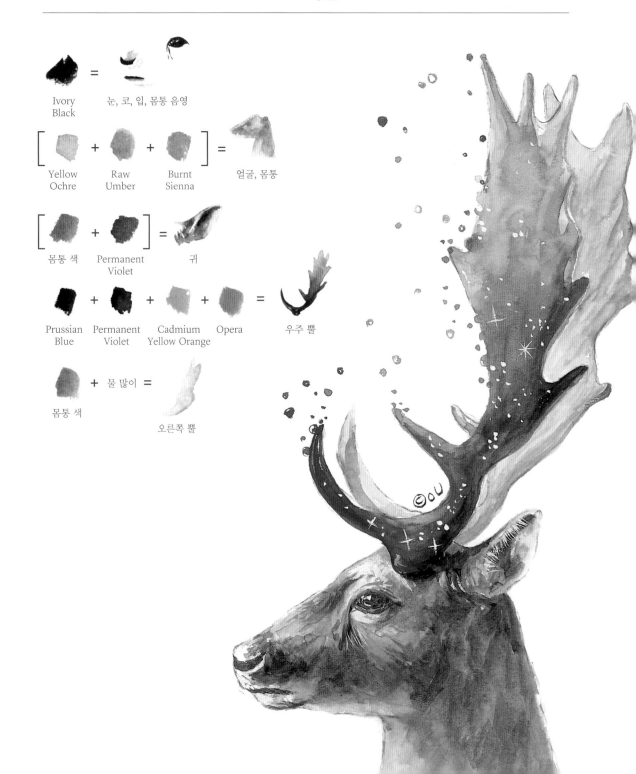

Ivory
Black

= 눈, 코, 입, 몸통 음영

[Yellow
Ochre + Raw
Umber + Burnt
Sienna] = 얼굴, 몸통

[몸통 색 + Permanent
Violet] = 귀

Prussian
Blue + Permanent
Violet + Cadmium
Yellow Orange + Opera = 우주 뿔

몸통 색 + 물 많이 = 오른쪽 뿔

1

하이라이트 부분은 남겨두고 아이보리 블랙으로 눈을 칠해주세요.

2

눈 아래쪽의 아이라인도 표현해줍니다.

3

옐로 오커와 로 엄버, 번트 시에나를 섞어 머리 부분에 색을 칠하고 풀어줍니다. 뿔의 아래쪽과 눈두덩이 부분은 남겨주세요.

4

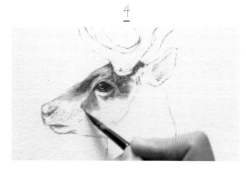

눈 아래의 애굣살 부분을 남기고, 눈 앞쪽부터 시작해 아래쪽으로 색을 칠합니다. 이때 갈필 기법을 사용해주시면 좋아요.

5

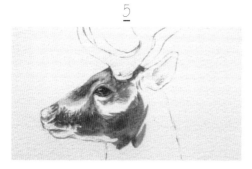

입 주위를 남기고, 코 주위부터 턱까지 넓게 칠해주세요.

6

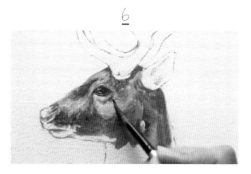

귀 아래쪽도 칠해주세요. 경계 부분들을 풀어주면서 부분부분 남겨둔 곳을 연하게 칠합니다.

● 3~6까지 모두 같은 색이에요. 진하게 색을 올리고 물로 풀어주면 농도에 따라 색이 다르게 보입니다.

7

3의 색에 소량의 퍼머넌트 바이올렛을 섞어 귀를 칠합니다. 귀 안쪽의 어두운 부분을 칠해서 바깥쪽으로 풀어줄 거예요.

8

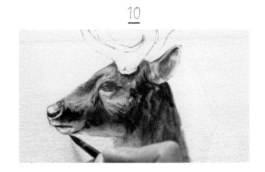

3의 색으로 목과 입 주위를 칠해주세요. 입체감을 위해 목의 안쪽과 얼굴에서 목으로 이어지는 부분은 연하게 칠해주세요.

9

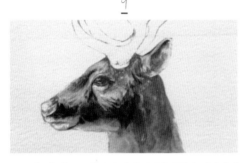

9 - 11 | 7의 색으로 얼굴 중 가장 어두운 부분을 잡아줍니다. 이때, 붓에 물의 양보다 물감의 양이 더 많기 때문에 색이 진해 보입니다. 뿔 주위와 귀밑에도 음영을 넣어주세요. 코 아래쪽과 입을 아이보리 블랙으로 칠하고 앞서 칠한 어두운 부분들의 경계를 풀어줍니다.

10

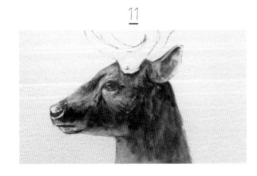

11

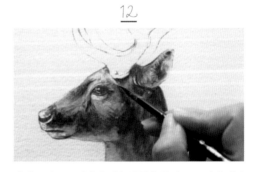

12

화이트 잉크로 이마의 밝은 부분을 칠해주고, 귀의 어두운 부분 위로 털을 그려줍니다.

13

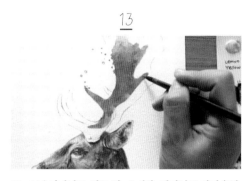

14

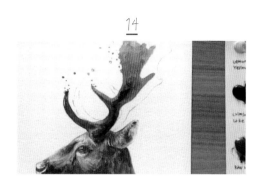

13 - 16 | 퍼머넌트 옐로 딥, 오페라, 퍼머넌트 바이올렛, 프러시안 블루로 앞쪽의 뿔에 우주를 표현해줍니다. 붓을 동글동글 굴려가며 칠해주세요. 그리고 뿔의 색상이 점점 하늘로 날아가는 것처럼 보이도록, 뿔에서부터 왼쪽의 배경에 작은 동그라미를 점점이 그려주세요.

15

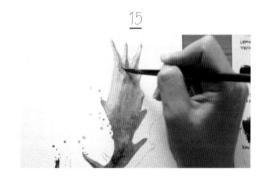

16

17

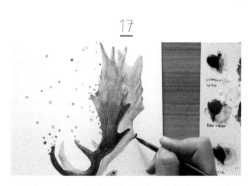

18

3의 색으로 뒤쪽의 뿔을 칠합니다. 넓게 퍼지는 부분은 물을 많이 섞어 연하게 풀어주세요.

우주를 표현한 뿔에 화이트 잉크로 별을 찍어 마무리합니다.

05. 달팽이

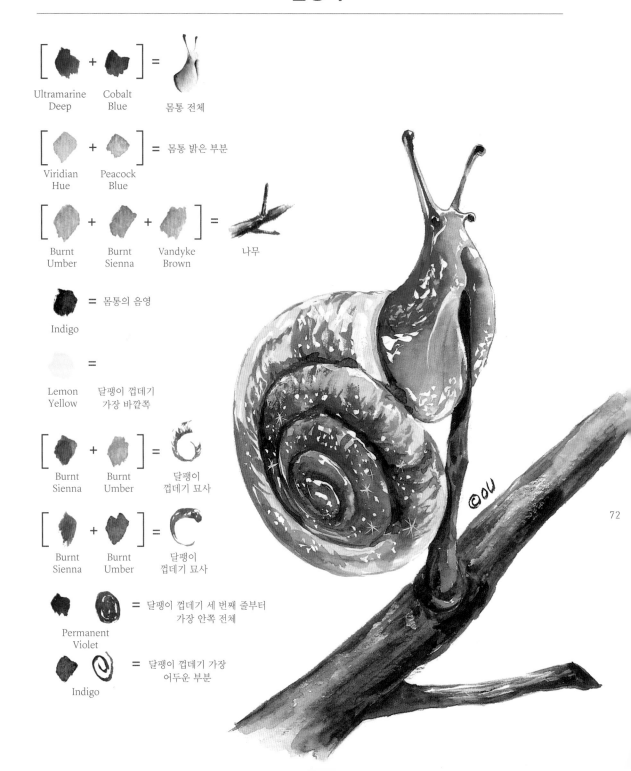

Ultramarine
Deep

Cobalt
Blue

= 몸통 전체

Viridian
Hue

Peacock
Blue

= 몸통 밝은 부분

Burnt
Umber

Burnt
Sienna

Vandyke
Brown

= 나무

Indigo

= 몸통의 음영

Lemon
Yellow

=

달팽이 껍데기
가장 바깥쪽

Burnt
Sienna

Burnt
Umber

=

달팽이
껍데기 묘사

Burnt
Sienna

Burnt
Umber

=

달팽이
껍데기 묘사

Permanent
Violet

= 달팽이 껍데기 세 번째 줄부터
가장 안쪽 전체

Indigo

= 달팽이 껍데기 가장
어두운 부분

울트라마린 딥과 코발트 블루를 섞어 눈부터 그려주세요.
달팽이는 약간 반투명한 질감이므로 군데군데 흰 부분을
남겨주며 칠하는 것이 좋습니다.

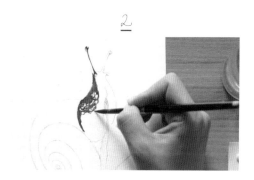

몸통은 흰 부분을 동글동글하게 남기면서 칠해주세요.

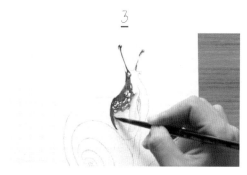

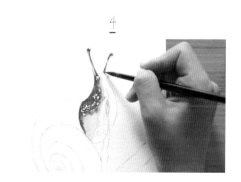

3 - 4 | 아래로 자연스럽게 풀어주고, 나머지 눈도 칠합
니다.

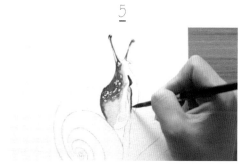

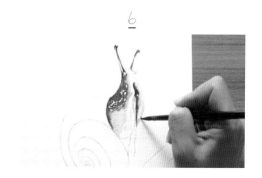

5 - 7 | 나뭇가지와 맞닿은 오른쪽 부분을 진하게 칠한 뒤
오른쪽 방향으로 풀어주세요. 전체적으로 너무 색이 없지
는 않은지 확인하고 색을 좀 더 퍼트러줍니다.

7

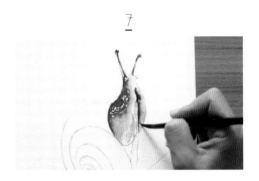

8

달팽이의 두 눈과 그 아래의 돌기는 반투명한 구 모양입니다. 빛을 받으면 하얗게 보이는 부분을 남기고 칠해주세요. 그러면 입체감도 생기고 반짝이는 느낌도 표현할 수 있습니다. 각지지 않도록 동글동글하게 칠해주세요.

9

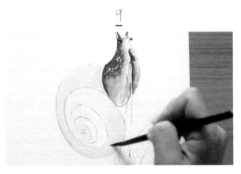

레몬 옐로에 물을 섞어 연하게 만든 뒤 달팽이 껍데기의 가장 바깥 라인을 색칠합니다. 안쪽 부분은 풀어주듯 연하게 색칠해서 마무리합니다

10

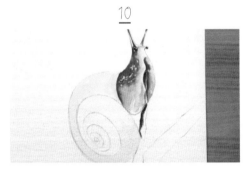

10 - 16 | 번트 엄버와 번트 시에나, 반다이크 브라운을 섞어줍니다. 껍데기의 레몬 옐로가 마르는 동안 나뭇가지를 칠할 거예요. 가장자리는 진하게 칠하고 가운데는 연하게 풀어 양감을 표현합니다. 이때 갈필 기법으로 칠해주면 나뭇결의 거친 표현을 할 수 있어요.

11

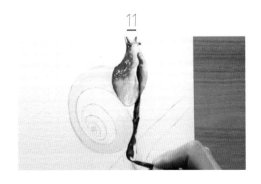

12

74

13

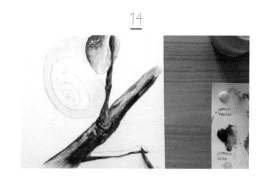

14

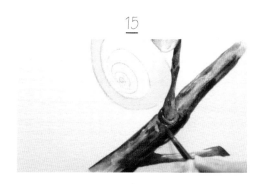

15

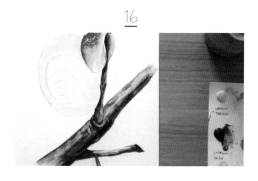

16

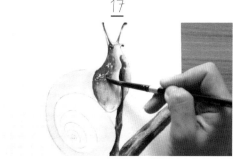

17

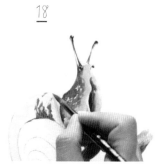

18

비리디언 휴와 피콕 블루를 섞고, 물을 많이 섞어서 달팽이의 몸통 부분에 색을 얹어줍니다.

18 - 20 | 번트 시에나에 번트 엄버를 섞어 껍데기의 무늬를 묘사합니다. 달팽이의 껍데기는 각 칸마다 약간의 볼륨이 있습니다. 그래서 무늬가 둥글게 포물선을 그리고 있어요. 각 칸마다 아랫부분을 어둡게 표현해주세요.

19

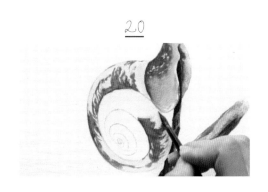

20

21

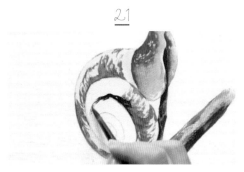

22

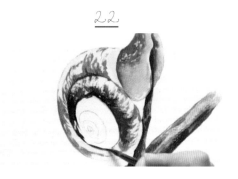

21 - 22 | 두 번째 칸부터는 번트 시에나에 퍼머넌트 바이올렛을 섞어 칠해주세요. 두 번째 칸 역시 아래쪽이 어두워요.

23

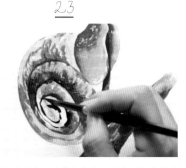

24

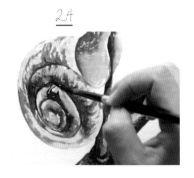

23 - 24 | 점점 퍼머넌트 바이올렛이 드러나도록 세 번째 칸부터는 퍼머넌트 바이올렛만 사용해주세요. 가장 가운데의 좁은 면적은 무늬 묘사 없이 뭉개주셔도 됩니다.

25

인디고로 몸통과 껍데기가 맞닿는 부분을 한 번 진하게 눌러주고, 나뭇가지 때문에 색이 조금 진해지는 몸통 부분은 인디고에 물을 많이 섞어 살짝 칠해줍니다. 깨끗한 붓으로 인디고의 경계 부분을 자연스럽게 풀어주세요.

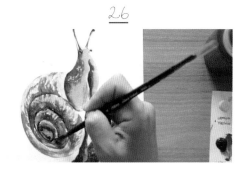

26

23-24에서 묘사 없이 색만 올렸던 껍데기의 가운데 부분은 인디고로 다시 한번 명확하게 칸을 나눠줍니다.

27

각 칸의 음영 부분에도 인디고를 조금씩 더 칠해 깊이감을 표현해주세요.

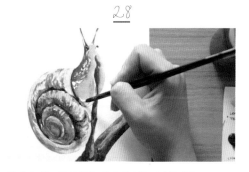

28

화이트 잉크로 몸통을 반짝이도록 묘사합니다.

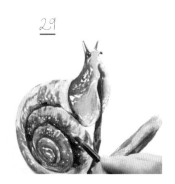

29

껍데기 부분에 별을 찍어주면 완성!

06. 고래

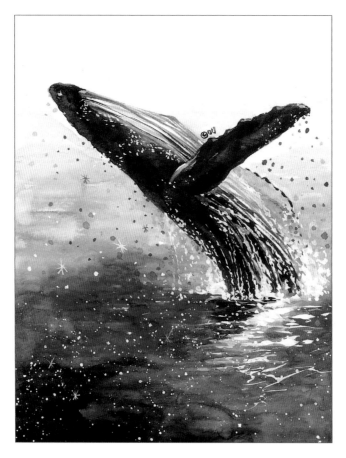

[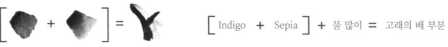]

Indigo Sepia 고래 등 전체, 지느러미

[Indigo + Sepia] + 물 많이 = 고래의 배 부분

Lemon Permanent Crimson Permanent Indigo = 우주 전체
Yellow Rose Lake Violet

[Indigo + Sepia] = 우주 전체

Indigo Sepia

● 이 그림은 두 가지 방법으로 배치할 수 있습니다. 하늘에서 내려오는 모습, 또는 바다에서 뛰어오르는 모습입니다. 따라서 다른 커리큘럼과 다르게 거꾸로 뒤집은 채 촬영했습니다. 편의를 위해 과정 사진은 정방향으로 넣었습니다.

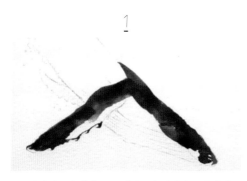

1 - 2 | 아이보리 블랙 또는 인디고와 세피아를 섞어 혹등고래의 어두운 부분을 전체적으로 칠합니다. 왼쪽 지느러미는 물을 섞어 연하게 만든 후 칠해주세요.

3 - 4 | 수면과 닿아 있는 부분은 세로줄 무늬를 남겨주며 칠합니다. 물로 색의 농도를 조절하며 칠해주세요.

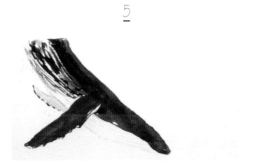

왼쪽 지느러미의 돌기처럼 튀어나온 부분을 묘사해주세요.

배 부분의 기다란 홈을 연하게 묘사해주세요. 블랙으로 길게 몇 가닥만 그린 후, 깨끗하고 물기가 거의 없는 붓으로 살짝 풀어주며 홈을 표현합니다.

06 · 고래

7 - 8 | 레몬 옐로를 고래와 대칭이 되도록 수면에 칠하고 풀어줍니다.

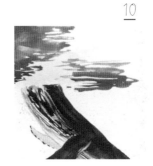

9 - 10 | 퍼머넌트 로즈로 레몬 옐로의 왼쪽 부분에 물결을 그립니다. 가로 선을 만들어준다고 생각하며 칠해주세요. 같은 방법으로 레몬 옐로의 오른쪽에도 물결을 표현해주세요.

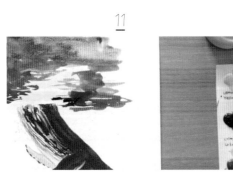

퍼머넌트 바이올렛으로도 물결을 칠해주세요. 위쪽은 묘사 없이 넓게 펴 발라도 됩니다.

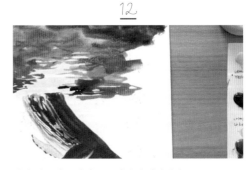

가장 위쪽에는 인디고를 진하게 칠합니다.

13

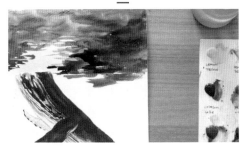

오른쪽 부분에 인디고를 더 칠하다가 아래쪽으로 내려오
면서 퍼머넌트 바이올렛으로 색을 바꿔주세요.

14

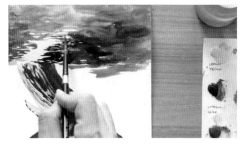

14 - 15 | 인디고와 세피아를 섞어 수면에 비친 고래의 그
림자를 물결에 따라 묘사하며 어둡게 칠해줍니다. 오른쪽
상단도 더 어둡게 눌러주세요.

15

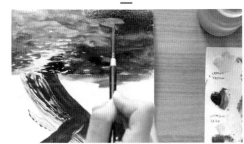

16

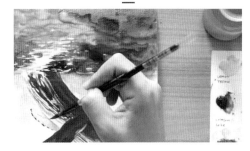

퍼머넌트 로즈에 물을 많이 섞어 고래와 바다가 이어지
는 부분을 넓게 칠해줍니다.

17

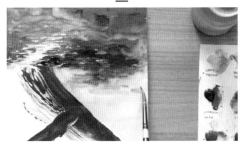

레몬 옐로와 퍼머넌트 로즈를 섞어 물결을 살짝 표현
해줍니다. 레몬 옐로만으로 노란색을 껴 넣어도 좋아요.

18

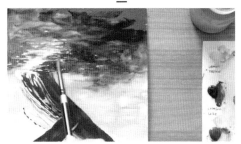

수면의 레몬 옐로와 14의 경계를 자연스럽게 풀어주세요.

06. 고래

19

20

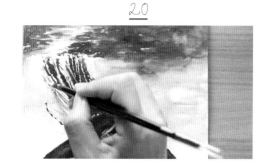

19 - 20 | 화이트 잉크로 고래가 바다에서 솟아올랐을 때 함께 솟구친 물을 표현할 거예요. 점점이 찍어 긴 선처럼 이어주세요.

21

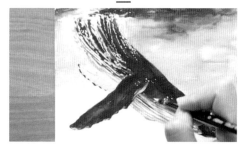

22

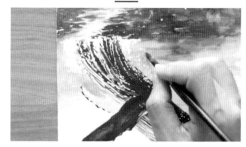

몸통에도 물방울이 튄 것처럼 일부분에만 점을 찍어주세요.

몸통에서 떨어지는 물방울도 화이트 잉크로 찍어주세요.

23

24

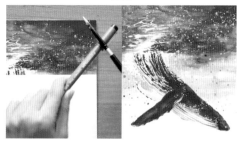

지렁이를 그린다고 생각하며 수면을 묘사합니다. 너무 많이 하면 복잡해지므로 조금만 포인트를 주는 것이 좋습니다.

이면지로 고래를 가려주고, 붓에 화이트 잉크와 물을 충분히 묻힌 뒤에 펜이나 다른 붓을 대고 탁탁 쳐주세요. 별이 자연스럽게 떨어질 거예요. 그 후 바다에 사용한 색들로 별을 찍어 마무리합니다.

07. 사자

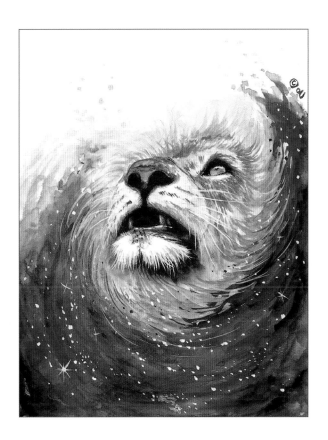

83

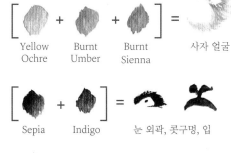

Yellow Ochre + Burnt Umber + Burnt Sienna = 사자 얼굴

Sepia + Indigo = 눈 외곽, 콧구멍, 입

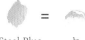 Steal Blue = 눈

 Sepia = 코

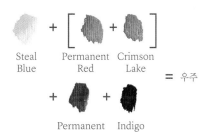

Steal Blue + [Permanent Red + Crimson Lake] + Permanent Violet + Indigo = 우주

● Steal Blue의 대체 색상

• 신한 프로페셔널의 Cerulean Blue
• Steal Blue와 같은 형광빛 계열의 물감:
 Opera, Lemon Yellow,
 Nickel Quinacridone Gold(M.Graham)

<u>1</u>

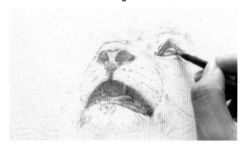

스틸 블루로 눈을 칠합니다. 입체감을 위해 위와 아랫부분을 남기고 중간 부분을 가로로 칠해주세요.

<u>2</u>

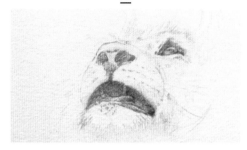

윗부분은 그대로 두고 아랫부분만 물로 풀어 옅게 만듭니다.

<u>3</u>

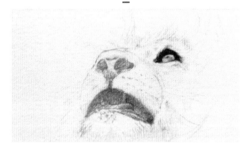

세피아와 인디고를 섞어 넓은 아이라인을 칠해주세요. 이때 외곽부분을 털처럼 표현해주면 좋습니다. 동공은 거의 점처럼 찍어주는데, 가로가 살짝 긴 타원형으로 찍어주면 사자의 시선이 위를 향합니다.

<u>4</u>

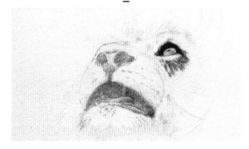

옐로 오커와 번트 엄버, 번트 시에나를 섞어 사자의 얼굴을 칠합니다. 털 방향에 유의하면서 칠해주세요. 눈 바로 아랫부분은 살짝 남기고 시작합니다.

<u>5</u>

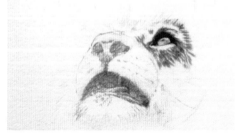

눈을 중심으로 털이 시계방향을 따라 나 있다는 점에 주의하며 그려주세요.

<u>6</u>

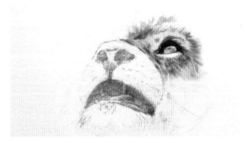

4-5에서 그린 털을 물기 없는 깨끗한 붓으로 풀어주는데, 이때도 털을 묘사하듯이 풀어주면 좋습니다.

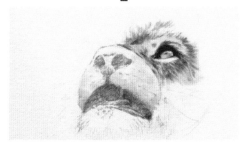

4의 색에 물을 많이 섞어 연하게 만든 후, 주둥이의 아랫
부분을 칠하고 위로 점점 풀어줍니다. 털 묘사 없이 덩어
리를 만들어준다고 생각하고 칠해주세요.

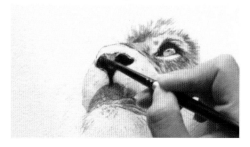

8 - 9 | 세피아와 인디고를 섞어 콧구멍과 코입술선을 칠
한 뒤, 물을 섞어 코를 연하게 칠합니다.

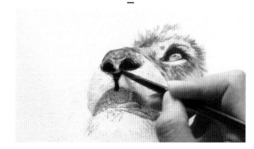

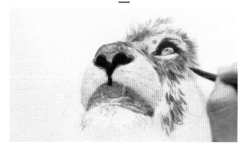

10 - 11 | 4의 색에 옐로 오커를 조금 더 섞어 노란기를 머
금은 색으로 남은 부분의 털도 묘사하고 6의 과정을 반
복합니다.

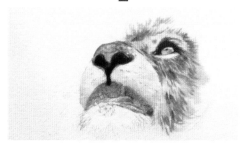

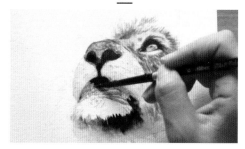

사자의 아래턱은 흰 털입니다. 그래서 아래턱이 잘 보이
도록 그 아래쪽은 아주 어둡게 눌러주었어요. 4의 색으로
위치를 잡아주고 세피아와 인디고를 섞어 음영을 넣어주
었습니다. 이때 털의 결대로 모양을 내주면 좋습니다. 입
안쪽도 마찬가지로 어둡게 눌러주세요.

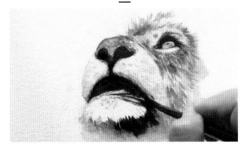

13

입술을 그려줍니다. 입안을 눌러주었던 색을 가로로 길게 칠한 뒤 위로 풀어주고를 반복합니다.

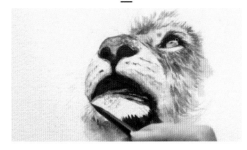

14

13을 깨끗하고 물기가 없는 붓으로 풀어 흰 부분이 남지 않도록 해주세요. 까만 모공도 연하게 묘사해주세요.

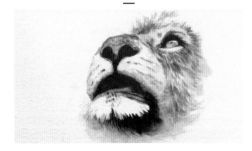

15

계속해서 같은 색으로 아래턱의 가운데 부분을 톡톡 찍어주세요. 털이 거의 없어서 검은색 살이 드러나는 부분입니다.

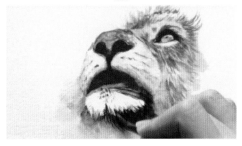

16

아래턱의 왼쪽 부분을 4의 색으로 채워주고 세피아와 인디고를 섞어 털의 모양을 더 확실히 묘사합니다.

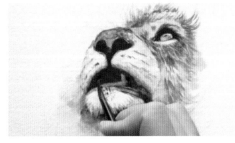

17

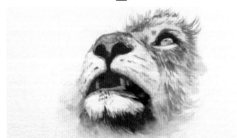

18

17 - 18 | 물기를 뺀 깨끗한 붓으로, 입안의 까만 부분을 이빨 모양대로 닦아내 주세요. 은은하게 묘사가 됩니다.

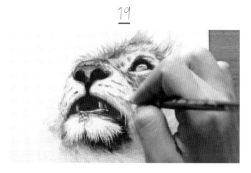

19

화이트 잉크로 입술과 이빨에 하이라이트를 넣어주고, 아래턱의 흰 털과 주둥이 부분의 수염을 묘사합니다. 18과 비교하며 어느 부분에 화이트 잉크를 사용했는지 확인해주세요.

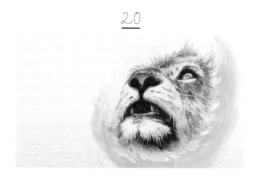

20

스틸 블루로 얼굴 주변을 칠합니다. 이때 얼굴과 닿는 부분은 털처럼 묘사하고 바깥쪽은 빠르게 물로 풀어 경계를 없애주세요. 털은 시계 반대 방향으로 돌아갑니다. 우주의 은하 같은 부분이니 참고하세요.

21

스틸 블루의 오른쪽 아래에는 4의 색, 왼쪽 아래에는 퍼머넌트 레드와 크림슨 레이크를 섞어 칠해주세요.

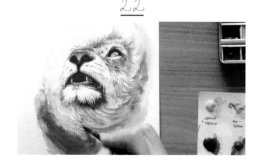

22

스틸 블루 위로 색을 얹으며 털을 묘사해줍니다. 털의 방향을 잘 보고 따라 해주세요.

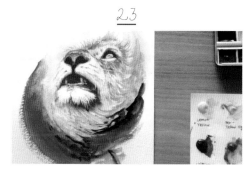

23

인디고와 퍼머넌트 바이올렛을 섞어 같은 방법으로 칠합니다.

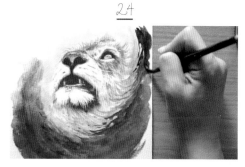

24

그림을 감싸듯이 아랫부분에 퍼머넌트 바이올렛을 전체적으로 칠합니다.

25

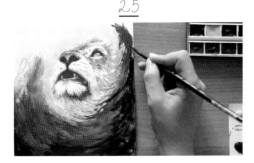

가장자리는 인디고를 진하게 칠합니다. 위쪽은 자연스럽게 색이 없어지듯 표현해주세요. 물을 섞어 점점 연하게 만들어주고 연하게 점을 찍으면 사라지는 듯한 표현이 됩니다.

26

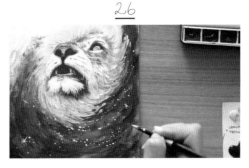

화이트 잉크로 별을 찍어 우주를 표현합니다.

27

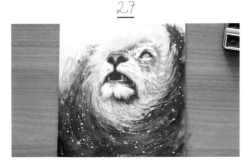

갈기 부분을 화이트 잉크로 조금 더 묘사하여 완성합니다.

Fantastic Universe

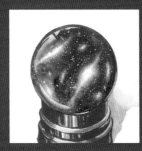
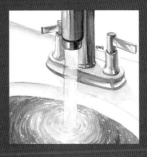
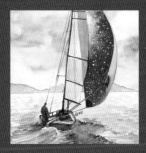
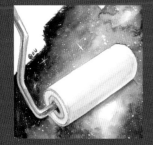
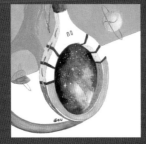

01. 스톤

● 신한 프로페셔널 물감을 사용했습니다.

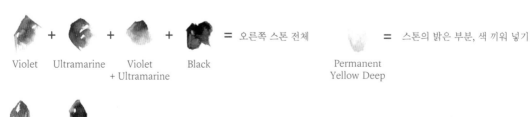

Violet + Ultramarine + Violet + Ultramarine + Black = 오른쪽 스톤 전체

Permanent Yellow Deep = 스톤의 밝은 부분, 색 끼워 넣기

Bordeaux + Black = 왼쪽 스톤 전체

● SWC 대체 색상 ・ Bordeaux → Rose Madder + Crimson Lake

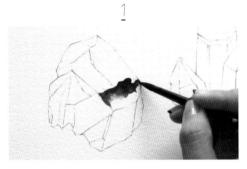

울트라마린으로 한 면을 칠해주세요. 위쪽부터 칠하고 아래로 풀어줍니다. 스톤은 나눠놓은 면을 하나씩 묘사해 나가면 됩니다.

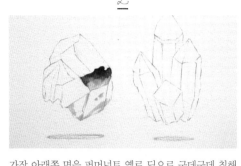

가장 아래쪽 면을 퍼머넌트 옐로 딥으로 군데군데 칠해주세요.

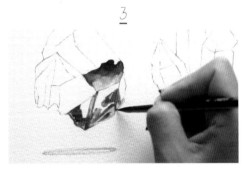

퍼머넌트 옐로 딥을 감싸듯 주변에 보르도를 칠합니다.

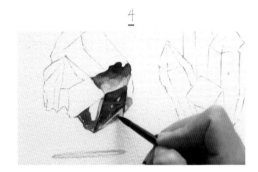

다시 한번 그 주변을 울트라마린으로 칠합니다. 옐로를 칠해놓은 면적들은 아래쪽에 위치해 있기 때문에 어두운 부분이에요. 그라데이션 없이 색을 채워주세요.

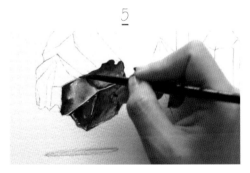

바이올렛과 울트라마린을 섞어 옆면과 윗면을 칠합니다. 모서리는 입체감을 위해 하이라이트를 남겨주세요. 이때 면을 꽉 채워 그리면 투명한 느낌이 나지 않으니 그라데이션 해줍니다.

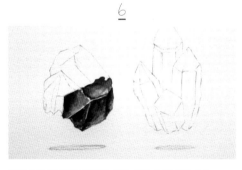

블랙으로 각 면의 음영을 한층 진하게 넣어줍니다.

7

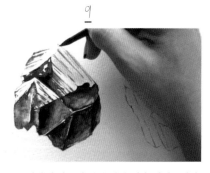

같은 방식으로 나머지 면들을 각각 칠합니다. 이때 얼룩
덜룩하게 칠하거나 긴 선을 사용하는 등 다양한 방식을
활용하셔도 좋습니다.

8

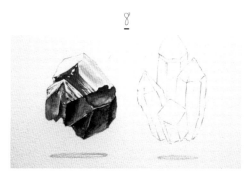

나머지 면은 물로 연하게 풀어주는데, 흰 면인 것처럼 색
이 조금만 올라가도 괜찮습니다. 광물에 빛이 닿는 부분
은 거의 하얗게 보이기 때문입니다.

9

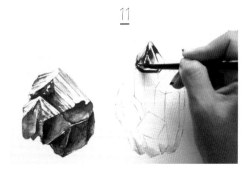

블랙을 조금 연하게 만들어 부분 부분 선을 넣어줍니다.
밝은 부분 위주로, 선의 기울기는 꼭 똑같이 해주시는 것
이 좋습니다. 그래야 면이 틀어져 보이지 않아요.

10

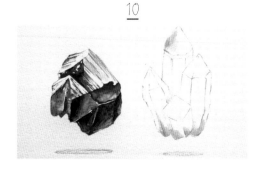

오른쪽 스톤에는 퍼머넌트 옐로 딥을 먼저 사용해보겠습
니다. 가장 아래쪽과 가장 위쪽에 부분 부분 칠하고 경계
만 살짝 풀어주었어요.

11

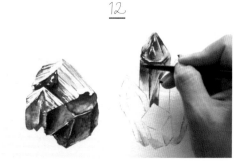

보르도로 모서리 부분에 하이라이트를 남기며 위쪽부
터 칠해나갑니다.

12

보르도로 칠한 모든 면을 그라데이션 해줍니다. 이 스톤
역시 각각의 면을 구분하며 칠합니다.

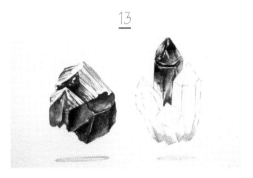

13

블랙으로 각 면의 음영을 한 번 더 잡아줍니다.

14

14 - 15 | 각 면이 구분되도록, 모서리를 경계로 그라데 이션 하며 칠합니다. 여기에도 선을 남기듯이 표현해도 좋습니다.

15

16

스톤 아래에 그림자를 그립니다. 블랙에 물을 섞은 진한 그레이로 칠해주었습니다. 경계가 생기지 않도록 그라데 이션을 잘해줘야 스톤이 공중에 떠 있는 느낌이 납니다.

17

스톤에 별을 찍어 마무리합니다.

01. 스톤

02. 스노볼

● 신한 프로페셔널 물감을 사용했습니다.

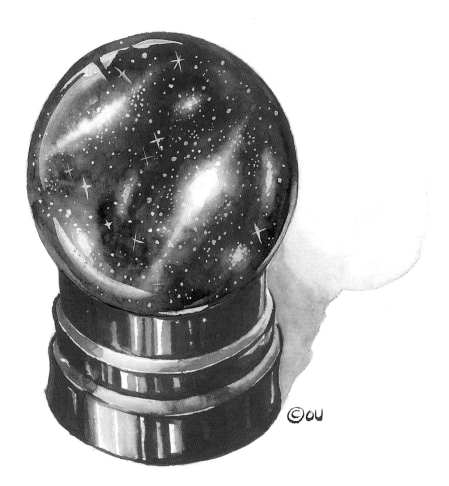

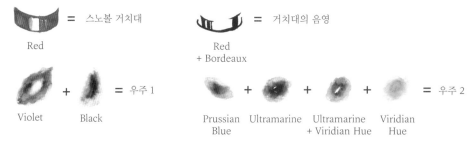

= 스노볼 거치대

Red

= 거치대의 음영

Red
+ Bordeaux

Violet + Black = 우주 1

Prussian + Ultramarine + Ultramarine + Viridian = 우주 2
Blue + Viridian Hue Hue

● SWC 대체 색상 • Bordeaux → Rose Madder + Crimson Lake

1

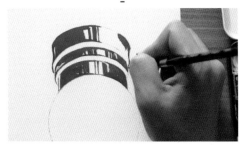

레드로 스노볼의 받침대를 칠해줍니다. 거꾸로 놓고 칠하는 것이 훨씬 편할 거예요. 플라스틱 재질이므로 광택을 위해 흰 부분을 남겨주며 칠합니다. 스케치를 뒤집은 상태에서 봤을 때 레드가 왼쪽에 더 많이 나오면 좋아요. 총 3개의 층으로 이루어져 있는데, 각 층의 옆면부터 칠합니다.

2

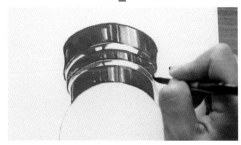

깨끗하고 물기 없는 붓으로 레드의 경계를 한 번씩 풀어줍니다.

3

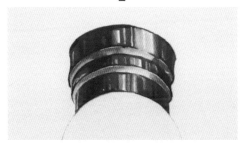

각 층의 윗면을 칠해줍니다. 이때도 마찬가지로 흰 부분을 남겨주며 칠하는데, 선을 기울이며 칠하는 게 좋습니다. 그래야 옆면과 헷갈리지 않고 윗면인 것처럼 보여요. 2처럼 경계를 풀어줍니다.

4

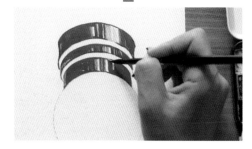

보르도로 왼쪽에 음영을 넣어줍니다. 1처럼 부분 부분 남기며 칠해주세요.

5

보르도로 오른쪽에도 음영을 넣어주세요.

6

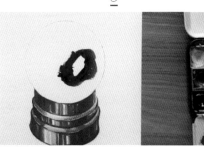

그림을 뒤집어 바르게 놓고 스노볼 안쪽에 우주를 그려줍니다. 광원을 표현할 부분을 남겨두고 바이올렛을 칠하고 경계 부분을 풀어주세요.

02. 스노볼

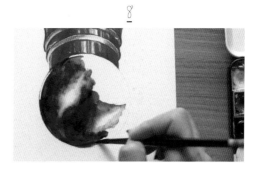

스케치가 동그랗기 때문에 종이를 돌려가며 편한 대로
칠해주세요. 최대한 원의 형태를 유지하며 칠하는 것이
좋습니다. 바이올렛 옆에 바이올렛과 블랙을 섞어서 어
둡게 칠합니다.

하나의 광원을 더 만들어줍니다. 울트라마린으로 광원
이 될 부분을 남겨두고 칠한 뒤 경계를 풀어주세요. 이
때 바이올렛과 울트라마린 사이에 프러시안 블루를 칠
해주세요.

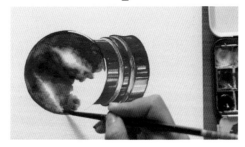

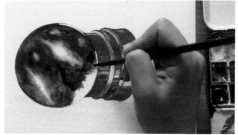

9 - 10 | 울트라마린 아래쪽에는 비리디언 휴를 칠해주
고, 아래로 갈수록 울트라마린을 섞어 바닷빛을 표현해
주세요. 그러면 색감이 훨씬 풍부해집니다.

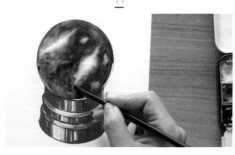

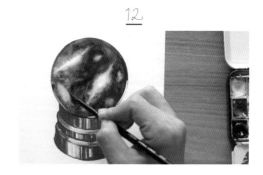

11 - 12 | 각 광원과 색상 간의 경계를 자연스럽게 풀어
주기 위해 깨끗하고 물기가 없는 붓으로 물감을 군데군
데 닦아내 줍니다.

13

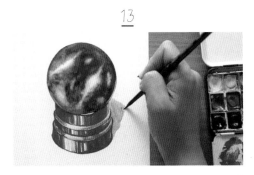

블랙에 물을 많이 섞어 그레이를 만들고 그림자를 표현
합니다.

14

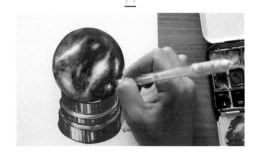

우주 안에 별을 찍어줍니다.

15

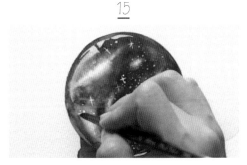

왼쪽 윗부분에 화이트 잉크를 과감하게 칠해주면 유리
구슬 같은 효과를 줄 수 있습니다. 완성!

02. 스노볼

03. 세면대

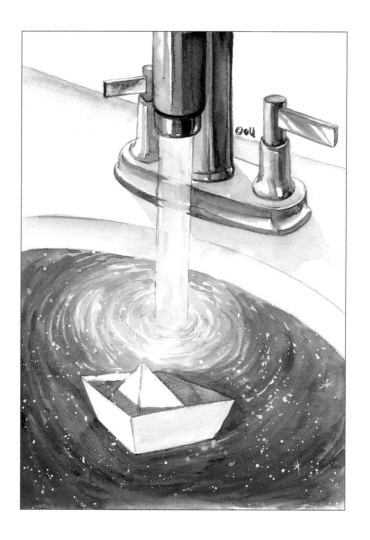

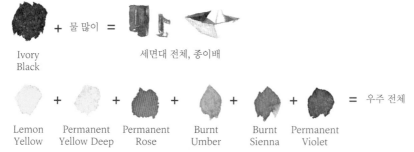

Ivory
Black

+ 물 많이 =

세면대 전체, 종이배

Lemon
Yellow

+

Permanent
Yellow Deep

+

Permanent
Rose

+

Burnt
Umber

+

Burnt
Sienna

+

Permanent
Violet

= 우주 전체

아이보리 블랙으로 수전을 묘사합니다. 원기둥이라는 점
을 생각하며, 먼저 오른쪽을 길게 칠해주세요.

그 옆에 가느다랗게 한 번 더 칠하고 경계를 풀어줍니다.
이때 1에서 칠한 부분과 연결될 필요는 없습니다. 그래야
금속 느낌을 내줄 수 있어요.

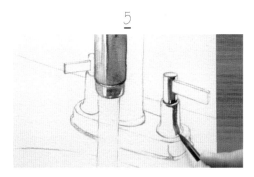

맨 왼쪽을 칠하고 오른쪽 방향으로 풀어줍니다. 아랫부
분도 마찬가지로 진행해주세요.

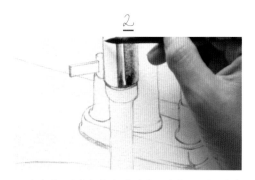

색이 옅은 부분에 아이보리 블랙을 조금 더 올려줬습니
다. 물감이 마를 동안에 오른쪽 수전의 손잡이 부분을 묘
사해주세요. 묘사 방법은 1-3과 같습니다.

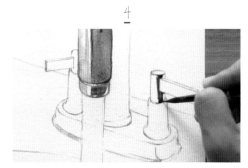

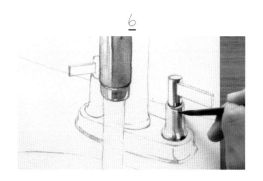

5 - 6 | 손잡이 받침 부분에는 약간의 곡선이 있습니다.
꺾인 곡선을 잘 보고 모양을 잡아 원기둥의 입체감을 생
각하며 칠해주세요.

03. 세면대

7

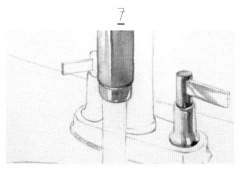

손잡이 부분을 칠할 때는 아이보리 블랙에 물을 많이 섞은 연한 그레이로 사선을 그려줍니다.

8

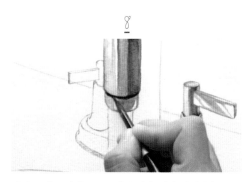

앞서 그린 수전의 오른쪽에 음영을 넣어 입체감을 좀 더 표현해줍니다. 홈이 파인 부분은 아이보리 블랙으로 진하게 한 번 눌러줍니다.

9

10

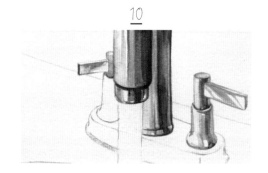

9 - 10 | 수전의 기둥과 반대편 손잡이도 앞의 과정과 같은 방법으로 그려주세요.

11

아래의 받침대를 칠합니다. 먼저 옆면을 어둡게 칠하고 아래로 풀어주세요.

12

물은 투명하기 때문에 흐르는 물 뒤로 받침대가 살짝 보입니다. 아이보리 블랙에 물을 많이 섞은 연한 그레이로 한 번 칠해줍니다.

13

왼쪽 손잡이의 받침 부분도 입체감을 살려 그려주세요. 받침대 윗면은 손잡이와 수전 기둥 때문에 그림자가 생깁니다. 오른쪽으로 길게, 그림자가 생긴다고 생각하고 사선으로 채워주세요.

14

레몬 옐로로 수도꼭지에서 흐른 물이 수면에 닿는 부분부터 색을 칠해줍니다. 안쪽에서 바깥쪽으로 점점 넓게 퍼져가는 물결을 표현해주세요.

15

14를 물기 없는 깨끗한 붓으로 풀어 붓 자국을 없애줍니다.

16

레몬 옐로에 물을 많이 섞어 떨어지는 물 줄기에 색을 얹어줍니다.

17

퍼머넌트 옐로 딥으로 수면의 레몬 옐로를 감싸듯 칠합니다.

18

퍼머넌트 로즈를 오른쪽에 추가합니다. 물결 모양을 표현해주는 것도 잊지 마세요.

03. 세면대

101

19

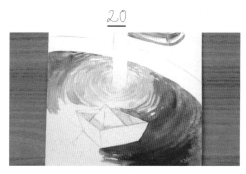

20

퍼머넌트 로즈에 바이올렛을 살짝 섞어 중간 톤을 칠하고 그 옆에 바이올렛을 칠하면 좀 더 자연스러운 색감으로 그라데이션 됩니다.

20 - 21 | 왼쪽에는 퍼머넌트 옐로 딥, 번트 엄버, 번트 시에나 순으로 색을 칠합니다.

21

22

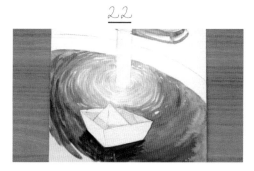

번트 시에나에 바이올렛을 섞어 종이배 아래에 그림자를 칠해주세요.

23

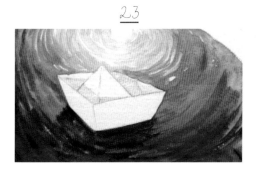

24

퍼머넌트 바이올렛을 아래쪽에 전체적으로 칠합니다.

아이보리 블랙에 물을 많이 섞어 종이배의 음영을 표현합니다.

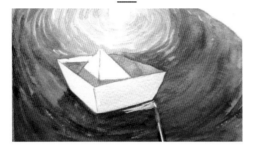

25

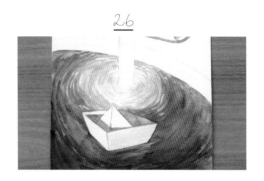

26

25 - 26 | 물을 아주 많이 섞은 아이보리 블랙으로 종이배의 오른쪽 앞면만 슥 지나가듯 칠합니다. 화이트 잉크로 22에서 칠한 그림자 부분을 덮어줍니다.

27

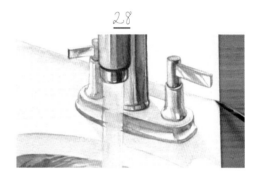

28

27 - 28 | 물을 많이 섞은 아이보리 블랙을 세면대 안쪽에 넓게 칠합니다. 같은 색으로 수전 뒷부분의 세면대가 표현되도록 길게 칠해줍니다.

29

30

세면대를 가린 뒤, 붓에 물과 화이트 잉크를 많이 묻혀 펜이나 다른 붓 위에 대고 탁탁 쳐주세요. 많은 별을 자연스럽게 찍을 수 있습니다.

● 물이 너무 없으면 잉크가 튀지 않고, 물이 너무 많으면 잉크가 뚝뚝 떨어질 거예요. 조절이 잘 되지 않으면 잉크를 묻힌 붓을 물에 한 번 담갔다 빼서 흐르는 물만 휴지에 제거해주세요.

아이보리 블랙으로 종이배 뒤쪽에 그림자를 살짝 표현하며 마무리합니다.

04. 요트

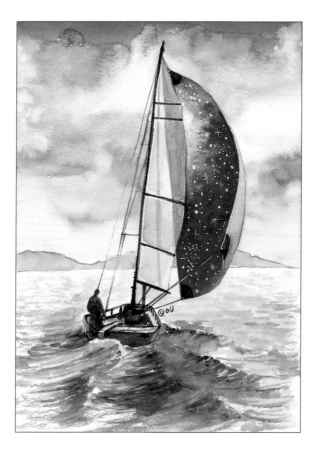

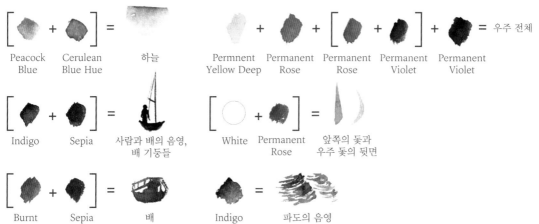

[Peacock Blue + Cerulean Blue Hue] = 하늘

Permnent Yellow Deep + Permanent Rose + [Permanent Rose + Permanent Violet] + Permanent Violet = 우주 전체

[Indigo + Sepia] = 사람과 배의 음영, 배 기둥들

[White + Permanent Rose] = 앞쪽의 돛과 우주 돛의 뒷면

[Burnt Umber + Sepia] = 배

Indigo = 파도의 음영

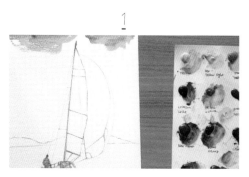

1

피콕 블루와 세룰리안 블루 휴를 섞어 하늘의 가장 윗부분을 칠합니다.

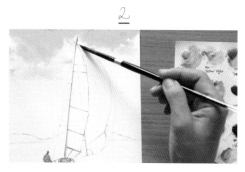

2

깨끗한 붓에 물을 많이 묻혀 아래로 넓게 퍼트리며 그라데이션 합니다. 그라데이션 할 면적이 넓기 때문에 붓의 물기는 물통에 담갔다 뺄 정도면 돼요.

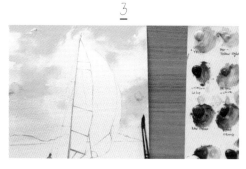

3

중간에 색을 더 넣어주기도 하면서 자연스럽게 하늘을 표현해주세요.

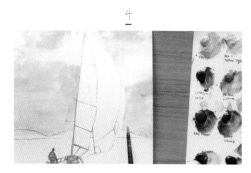

4

퍼머넌트 옐로 딥에 물을 많이 섞어 오른쪽 산 위에 살짝 칠해주세요.

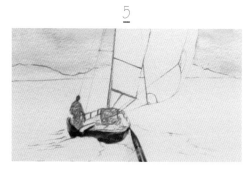

5

세피아와 번트 엄버를 섞어 요트의 뒤쪽을 칠합니다.

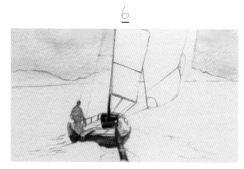

6

돛이 시작되는 부분에는 어떤 물건이 놓여 있어요. 하지만 요트 안쪽의 형태는 정확히 그리지 않아도 됩니다. 5의 색으로 부담 없이 칠해주세요.

7

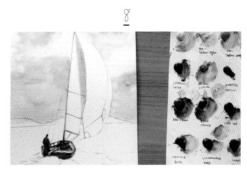

5의 색에 인디고를 섞어 더 진하게 만들고 사람과 난간 등을 칠합니다. 같은 색에 물을 많이 섞어 내부도 칠해 주세요.

8

퍼머넌트 로즈에 화이트 잉크를 섞어 두 개의 돛이 겹쳐 진 부분을 칠합니다.

9

8의 색에 화이트 잉크를 조금 더 섞어, 왼쪽 돛을 전체적으로 칠합니다.

10

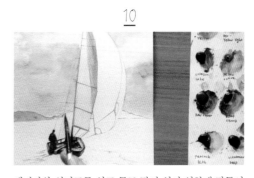

세피아와 인디고를 섞고 물도 많이 섞어 연하게 만들어 줍니다. 멀리 있는 산을 칠해주세요.

11

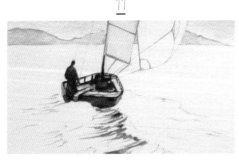

12

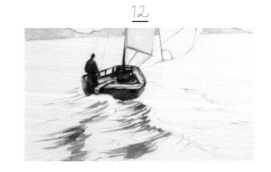

11 - 13 | 인디고로 파도를 표현해주세요. 파도를 시옷(ㅅ) 이라고 생각하고, 왼쪽 경사면의 물결을 칠해주면 됩니다.

13

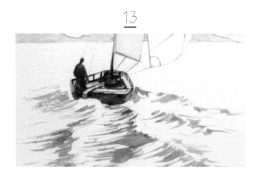

14

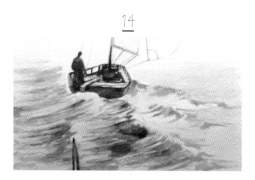

중간중간 세피아도 끼워줍니다.

15

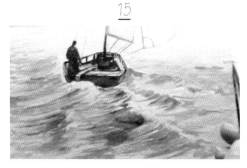

요트를 기준으로 요트보다 위쪽에 위치한 먼 바다는 인
디고에 물을 많이 섞어 옅고 넓게 칠해줍니다.

16

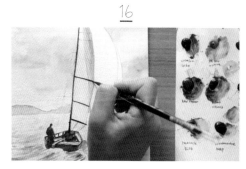

15의 물감이 마르는 동안 세피아와 인디고를 섞어 돛의
기둥을 칠해주세요.

17

9의 색에 블랙을 살짝 섞어 채도를 낮추고, 두 개의 돛이
겹쳐졌던 부분에 색을 올려줍니다.

18

8의 색으로 왼쪽 돛의 색이 더 잘 드러나도록 덧칠해줍
니다.

19

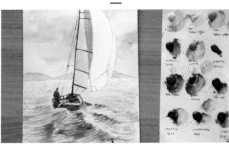

20

19 - 20 | 인디고로 파도를 조금 더 묘사하고, 사람 뒤편의 바다는 그림자가 진 듯 어둡게 눌러줍니다. 우주 돛이 될 오른쪽 돛은, 위쪽에 퍼머넌트 옐로 딥을 칠하고 아래쪽으로 그라데이션 해주세요.

21

22

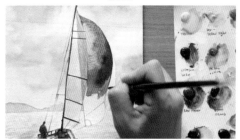

그 다음으로 퍼머넌트 로즈를 칠하고 두 색이 맞닿는 부분을 자연스럽게 섞어줍니다.

퍼머넌트 로즈에 바이올렛을 섞어 칠해주세요.

23

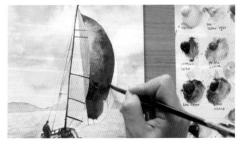

24

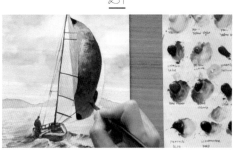

퍼머넌트 바이올렛으로 나머지 부분을 칠하고 군데군데 색을 더 얹어주세요.

인디고와 세피아를 섞어 돛과 요트를 연결하는 줄을 칠합니다. 돛의 각 모서리도 같은 색으로 칠해주세요. 이는 천을 두껍게 덧대어놓은 부분입니다.

25

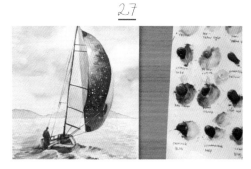

8의 색으로 돛의 가장 오른쪽 부분인, 돛의 뒷면을 칠해 주세요.

26

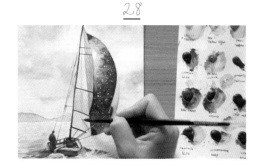

화이트 잉크로 돛과 요트를 연결하는 줄을 살짝 표시해 주세요. 돛의 바이올렛 부분이 어두워서 줄이 잘 보이지 않기 때문입니다.

27

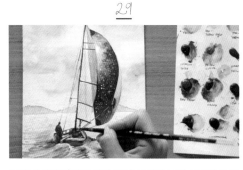

화이트 잉크로 우주 부분에 별을 찍어줍니다.

28

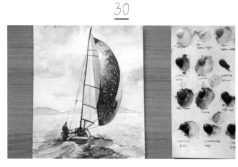

9의 색에 블랙을 살짝 섞어 왼쪽 돛 한가운데에 길게 막 대의 그림자를 그려주세요.

29

돛에 가려진 막대를 하나 그려 28에서 그린 그림자의 짝 을 만들어주세요.

30

퍼머넌트 바이올렛과 퍼머넌트 로즈를 바다 위에 얹어 돛이 바다에 비친 것처럼 표현해주고, 돛에 별을 좀 더 그 려서 마무리합니다.

05. 페인트

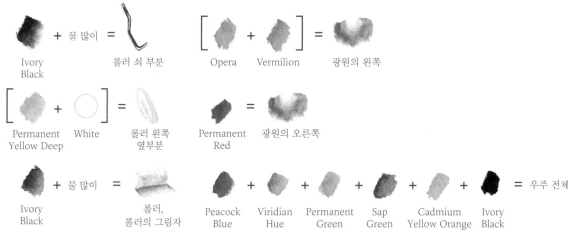

Ivory Black + 물 많이 = 롤러 쇠 부분

[Opera + Vermilion] = 광원의 왼쪽

[Permanent Yellow Deep + White] = 롤러 왼쪽 옆부분

Permanent Red = 광원의 오른쪽

Ivory Black + 물 많이 = 롤러, 롤러의 그림자

Peacock Blue + Viridian Hue + Permanent Green + Sap Green + Cadmium Yellow Orange + Ivory Black = 우주 전체

아이보리 블랙에 물을 섞어 진한 그레이를 만들어준 다음, 롤러 쇠 부분의 왼쪽 1/3 지점을 길게 칠해줍니다.

롤러와 쇠가 연결되는 부분은 어둡기 때문에 전부 아이보리 블랙으로 칠해도 괜찮습니다.

3 - 4 | 1보다 조금 더 연한 색을 만들어 나머지 부분을 칠합니다. 이때 군데군데 흰 부분을 남겨서 빛을 받는 느낌이 나도록 해주세요.

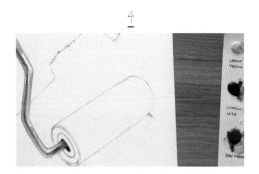

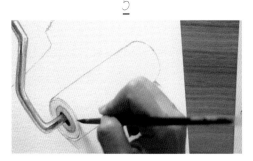

퍼머넌트 옐로 딥으로 롤러의 안쪽 원을 칠하고, 같은 색에 물을 섞은 연한 색으로 바깥 원을 칠합니다.

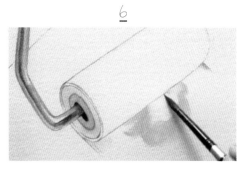

화이트 잉크와 소량의 버밀리온을 섞어 롤러와 맞닿은 바닥 가운데에 흰 부분을 남기고 칠합니다. 붓 자국이 나지 않도록 잘 풀어주세요.

05. 페인트

7

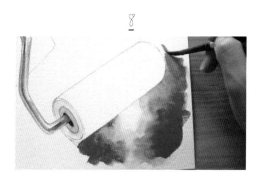

6에서 칠한 부분을 감싸듯 버밀리온을 칠하고 6의 색과
잘 이어줍니다.

8

오른쪽 위로는 카드뮴 옐로 오렌지를 끼워 넣었습니다.

9

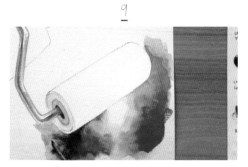

왼쪽 아래로는 비리디언 휴를 넣어주세요. 버밀리온과
섞인 부분에 어둡고 오묘한 색이 만들어졌습니다.

10

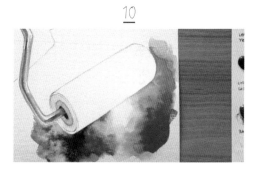

비리디언 휴의 왼쪽으로는 피콕 블루를 넣어주었습니다.

11

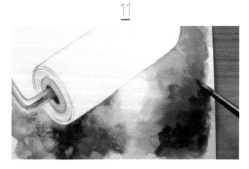

11 - 12 | 그림의 오른쪽 아래와 피콕 블루의 왼쪽을 아
이보리 블랙으로 막아줍니다. 기존의 색들과 잘 섞어주
세요.

12

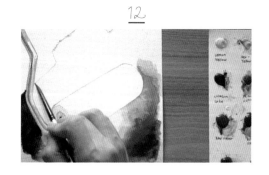

13

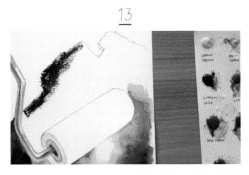

롤러로 칠한 듯한 표현을 해주려면 붓에 물기가 거의 없어야 합니다. 갈필 기법으로 거친 느낌을 살려 테두리 부분을 마무리합니다. 색상은 아이보리 블랙을 사용합니다.

14

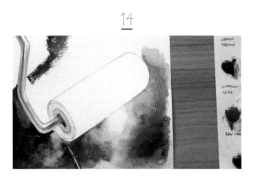

14 - 18 | 아이보리 블랙 주위에 피콕 블루, 퍼머넌트 그린을 자연스럽게 끼워 넣어 그라데이션 합니다.

15

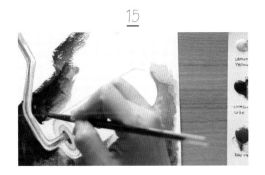

16

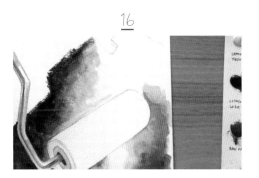

17

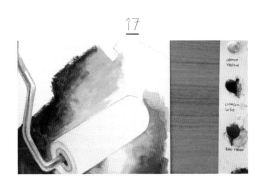

18

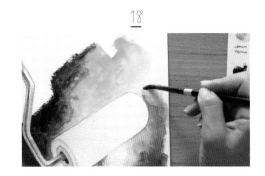

05. 페인트

19

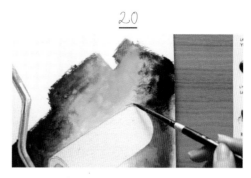

퍼머넌트 그린을 풀어주면 옐로 계열의 밝은 색상이 나
옵니다. 그 부분을 덮지 않도록 주의하며, 샙 그린으로 롤
러로 칠한 듯한 자국을 묘사해주세요.

20

20 - 21 | 아이보리 블랙으로 오른쪽의 외곽을 막아주고
19와 잘 섞어줍니다.

21

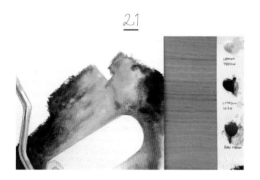

22

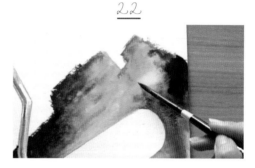

옐로가 나타났던 부분을 깨끗한 붓으로 닦아 은은하게
빛나는 효과를 줍니다.

23

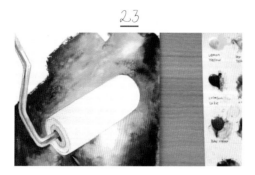

색이 부족해 보이는 부분에 색을 좀 더 추가합니다.

24

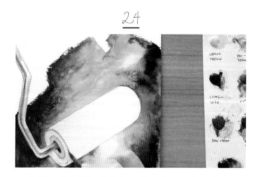

롤러 왼쪽의 외곽을 퍼머넌트 옐로 딥으로 정리해줍니다.

25

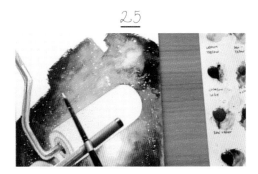

붓에 화이크 잉크를 묻히고 물을 적당히 묻혀 촉촉한 상태로 만듭니다. 펜이나 다른 붓 위에 화이트 잉크를 묻힌 붓을 탁탁 쳐줍니다. 잉크가 튀어서 별이 마구 찍힐 거예요.

26

아이보리 블랙에 물을 섞어 롤러의 아랫부분에 가로로 길게 칠한 후, 물기가 거의 없는 깨끗한 붓으로 위로 풀어 가며 입체감을 표현합니다. 롤러에도 화이트 잉크가 많이 튀어 있을 거예요. 잉크와 물기 없는 붓이 만나 더 거친 질감이 표현됩니다. 붓을 너무 많이 비벼서 매끄럽게 만들지 마세요. 두세 번 왔다 갔다 하는 정도가 좋습니다.

27

비어 보이는 공간에 별을 조금 더 찍어줍니다.

28

아이보리 블랙으로 롤러 아래에 그림자를 그려주세요. 완성!

06. 테니스 라켓

● 신한 프로페셔널 물감을 사용했습니다.

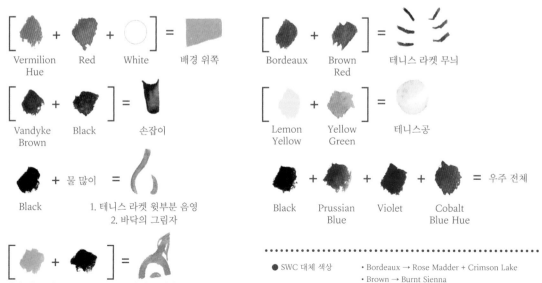

[Vermilion Hue + Red + White] = 배경 위쪽

[Bordeaux + Brown Red] = 테니스 라켓 무늬

[Vandyke Brown + Black] = 손잡이

[Lemon Yellow + Yellow Green] = 테니스공

Black + 물 많이 = 1. 테니스 라켓 윗부분 음영
2. 바닥의 그림자

Black + Prussian Blue + Violet + Cobalt Blue Hue = 우주 전체

[배경 위쪽 색 + Black 조금] = 배경 그림자

116

● SWC 대체 색상
 • Bordeaux → Rose Madder + Crimson Lake
 • Brown → Burnt Sienna
 • Yellow Green → Permanent Green No.1

1 - 2 | 버밀리온 휴와 레드, 화이트 잉크를 섞어 배경색을 칠합니다. 면적이 꽤 넓기 때문에 배경색을 넉넉히 만들어주세요. 나중에(과정 15) 같은 색을 한 번 더 사용한답니다.

반다이크 브라운과 소량의 블랙을 섞어 손잡이를 칠합니다. 입체감을 주기 위해 왼쪽에 색을 칠한 뒤 오른쪽으로 그라데이션 합니다.

블랙에 물을 많이 섞어 그레이를 만들고, 라켓의 왼쪽 부분을 칠합니다. 삼선 무늬 밑으로 내려가지 않게 칠해주세요.

4의 색으로 라켓 안쪽도 마저 칠한 뒤, 보르도와 브라운 레드를 섞어 삼선 무늬를 칠해줍니다.

브라운으로 삼선 무늬의 아랫부분을 칠합니다. 안쪽도 칠해주세요.

7

브라운에 물을 섞어 색을 연하게 만들고 앞면을 칠해주
세요. 모서리 부분은 면과 면 사이의 구분을 위해 조금씩
흰 부분을 남겨주세요.

8

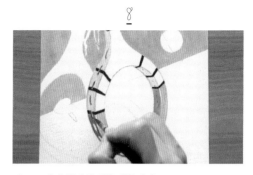

레드로 라켓 옆면의 실을 칠합니다.

9

3의 색에 물을 많이 섞어 손잡이의 줄을 칠해주세요.

10

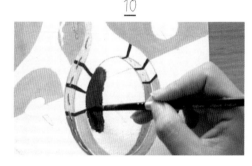

10 - 12 | 바이올렛으로 라켓 안쪽에 우주를 만듭니다.
그림과 같이 프러시안 블루와 코발트 블루, 블랙을 차
례대로 칠합니다.

11

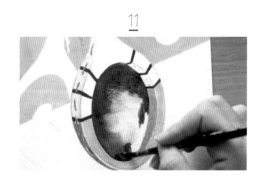

12

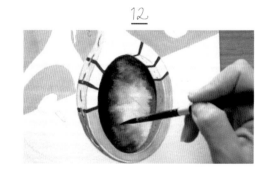

13

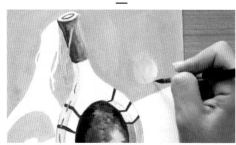

14

13 - 14 | 레몬 옐로와 옐로 그린을 섞어 테니스공의 왼쪽을 칠하고, 오른쪽으로 풀어 양감을 살려주세요.

15

16

1의 색에 소량의 블랙을 섞어 그림자를 칠할 색을 만들어 줍니다. 색은 섞을 때마다 조금씩 달라지기 때문에 색이 크게 변하지 않도록 1의 색에 블랙을 섞는 것을 추천합니다. 이 색은 벽의 그림자에만 칠해주면 됩니다.

3의 색으로 줄의 음영 부분을 덧칠해서 양감을 표현해주세요.

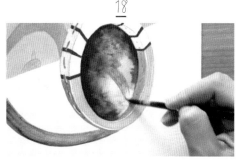

17

18

블랙에 물을 많이 섞은 그레이로 흰 바닥 부분의 그림자를 칠합니다.

18 - 19 | 같은 색으로 우주 안에도 라켓의 그림자가 살짝 보이도록 그려줍니다. 흰 바닥의 테니스공 그림자도 칠해주세요.

<u>19</u>

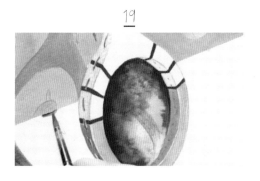

<u>20</u>

같은 색으로 테니스공의 띠를 그려줍니다.

<u>21</u>

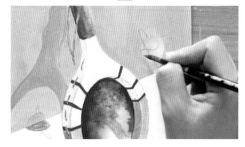

테니스공의 무늬도 그려주세요.

<u>22</u>

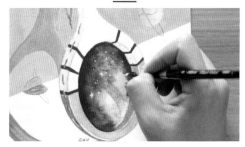

우주 안에 화이트 잉크로 별을 찍어 마무리합니다.

<u>23</u>

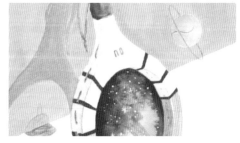

라켓의 앞부분 중앙에 코발트 블루로 제 이름을 써주었
습니다. 각자 이니셜을 넣어주세요!

07. 풍선

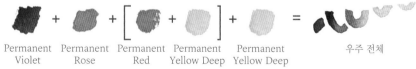

| Permanent Violet | + | Permanent Rose | + | [| Permanent Red | + | Permanent Yellow Deep |] | + | Permanent Yellow Deep | = | 우주 전체 |

Ivory Black + 물 많이 = 풍선 그림자

Ivory Black = 풍선 묘사

1

투명한 풍선 안에 우주가 담겨 있는 모습을 표현해봅시다. 우주의 높이는 자유롭게 정해주세요. 퍼머넌트 바이올렛과 퍼머넌트 로즈를 살짝 섞어 시작합니다.

2

퍼머넌트 로즈만 사용하여 그라데이션 합니다.

3

맨 왼쪽 부분은 퍼머넌트 바이올렛으로만 채워주었습니다.

4

'o'에도 우주를 채웁니다. 'L'의 우주와 높이를 잘 맞춰, 퍼머넌트 로즈로 시작해 퍼머넌트 레드로 그라데이션 합니다.

5

6

5 - 6 | 'v'에는 소량의 퍼머넌트 레드와 퍼머넌트 옐로 딥을 섞어 칠하고, 'e'에는 퍼머넌트 옐로 딥만 채워주었습니다.

색이 마르는 동안 아이보리 블랙으로 풍선을 묶어둔 줄을 칠해줍니다.

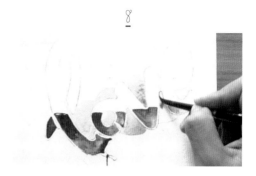

8 - 9 | 아이보리 블랙에 물을 많이 섞어 그레이를 만들고, 풍선의 그림자를 칠합니다. 붓 자국이 남지 않도록 한번에 크게 크게 칠해줍니다. 줄의 그림자도 잊지 마세요.

화이트 잉크로 우주에 별을 찍어준 뒤, 아이보리 블랙으로 풍선을 묘사합니다. 앞서 '세면대'에서 했던 금속 묘사와 아주 비슷합니다. 일단 'L'의 안쪽 라인을 쭉 그려줍니다.

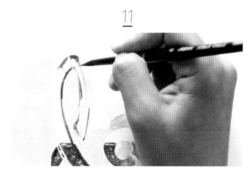

풍선이 꺾이는 부분은 주름이 잡힙니다. 'L'의 윗부분, 'o'와 닿기 전의 꺾이는 부분에 주름을 그려주세요.

12 - 13 | 바깥쪽 라인 중 일부분에는 물감을 톡톡 찍어 점선처럼 표현하기도 합니다.

07. 풍선

13

14

각 풍선의 테두리를 그립니다. 이때 너무 일자로만 쭉 그어주면 만화같이 느껴져요. 그림을 보면서 잘 조절해주세요.

15

모양에 맞게 음영도 표현해줍니다. 군데군데 하얗게 남겨두기도 하면서 자유롭게 해주세요.

16

16 - 17 | 'v'의 가장 윗부분은 은행잎 모양으로 음영이 잡힙니다. 풍선의 음영을 그릴 때는, 먼저 칠한 우주 위로 음영을 덮어줘야 우주가 풍선 안에 있는 것처럼 보입니다.

17

18

붓을 눌렀다 떼었다 하며 선의 굵기를 자연스럽게 조절해주세요.

19

모양에 맞게 곡선을 잘 살리면서 계속 테두리를 묘사합니다.

20

20 - 21 | 화이트 잉크로 하이라이트를 그려줍니다. 이때 의도적으로 우주의 경계 부분을 덮어주면, 풍선 안에 우주가 담겨 있는 느낌이 더욱 강해집니다. 모든 풍선에 하이라이트를 넣어주세요.

21

22

22 - 23 | 우주에 사용한 색을 그림자에 끼워 넣고 붓 자국이 남지 않도록 왼쪽으로 풀어줍니다. 풍선이 투명하기 때문에 우주가 그림자로 벽에 비치게 됩니다. 완성!

23

Reverse Universe

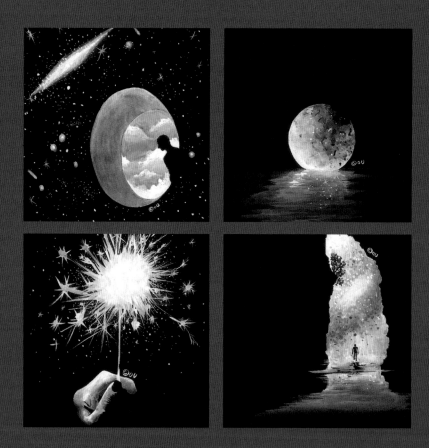

01. inside

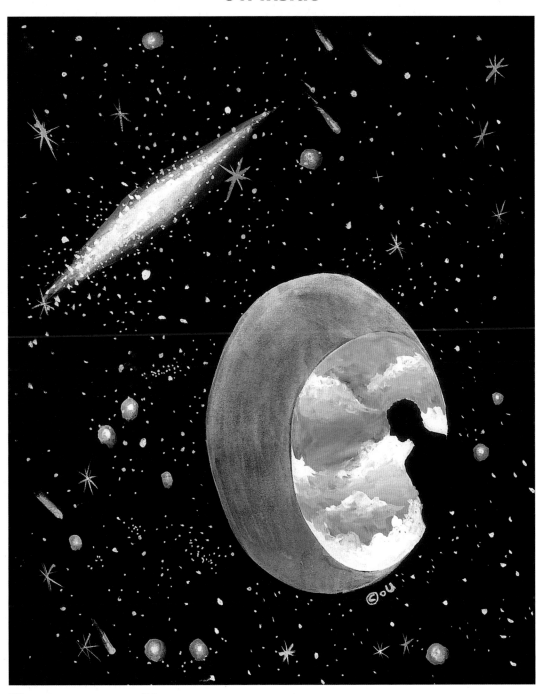

127

☐ White ■ Peacock Blue

1

2

1-2 | 구멍 안쪽을 화이트 잉크로 채워줍니다. 사람의 실루엣을 잘 피해서 칠해주세요.

3

4

피콕 블루로 구름 모양을 남기면서 하늘을 칠해줍니다. 이때 앞서 칠한 화이트 잉크와 섞일 수 있으니 빠른 속도로, 붓이 표면에만 닿듯이 살살 칠해주어야 합니다.

4-5 | 구름의 아랫부분은 피콕 블루와 자연스럽게 연결되도록 그라데이션 해주세요.

5

6

구멍의 두께를 표현하기 위해, 위쪽에 화이트 잉크를 칠하고 깨끗한 붓으로 아래쪽으로 풀어줍니다.

7

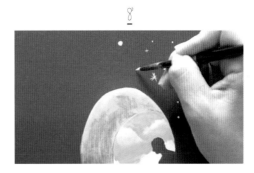

8

아래쪽에도 화이트 잉크를 칠한 뒤 위쪽으로 풀어주세요. 중간 부분이 어두워야 더욱 입체적으로 느껴지기 때문입니다.

8 - 10 | 검은색 배경에 마음껏 별을 찍어주면 완성!

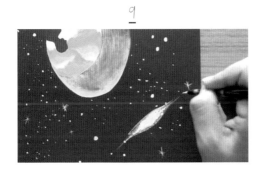

9

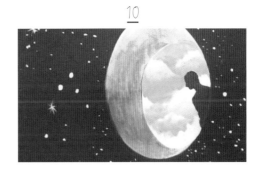

10

01. inside

02. fullmoon

 White　　　 Cerulean Blue　　　Permanent Violet

1

화이트 잉크로 달의 왼쪽 아랫부분 윤곽을 잘 잡아줍니다. 조금만 삐뚤어도 티가 많이 나기 때문에 집중해서 그려주세요.

2

2 - 3 | 자연스럽게 연결하며 달 아래의 물결 부분도 칠해나갑니다.

3

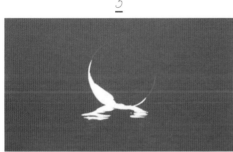

4

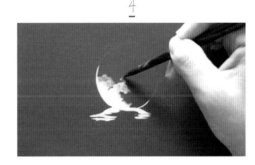

달을 위쪽으로 풀어줍니다. 깨끗하고 물기가 없는 붓으로 톡톡 치듯이 그려주거나, 붓을 동글동글 굴려가며 경계 부분을 풀어주세요.

5

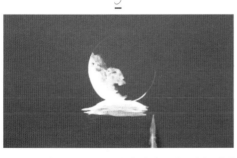

6

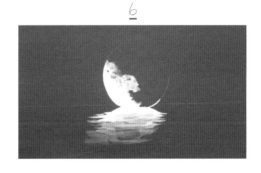

5 - 6 | 물결 부분도 그라데이션 하며 풀어줍니다. 이때 붓을 살짝 눌렀다 떼었다 반복해주어야 물결이 자연스럽게 표현됩니다.

<div align="center">7</div>

<div align="center">8</div>

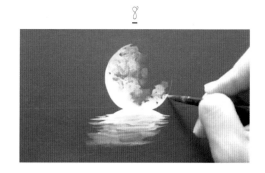

7 - 9 | 달의 오른쪽 윗부분까지 계속 풀어줍니다. 이 부분은 테두리를 그리지 말고 검게 남겨주세요.

<div align="center">9</div>

<div align="center">10</div>

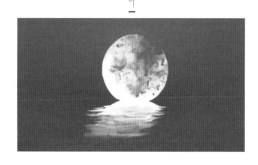

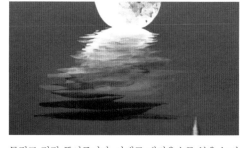

물결도 점점 풀어줍니다. 아래로 내려올수록 붓을 눌러 선이 더 두꺼워지도록 그려주세요. 달에 가까울수록 물결이 가늘어야 원근감이 생깁니다.

<div align="center">11</div>

<div align="center">12</div>

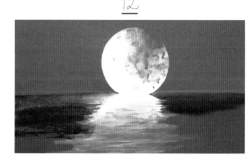

화이트 잉크에 물을 아주 많이 섞습니다. 물에 화이트 잉크를 소량 섞는다고 할 정도로 아주 연하게 희석해 수평선을 한 번에 쭉 칠합니다. 아래쪽으로 빠르게 풀어주세요.

같은 방법으로 왼쪽에도 수평선을 그려주세요.

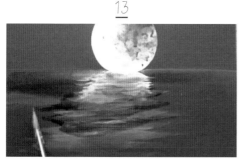

바이올렛에 물을 섞어 연하게 만든 후, 물결에 색을 끼워 넣습니다.

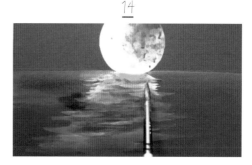

세룰리안 블루도 같은 방법으로 물결에 색을 더해주세요.

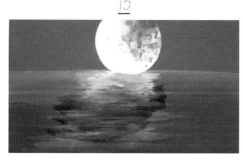

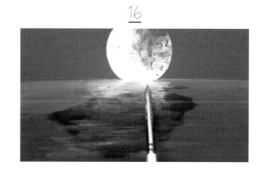

15 - 16 | 색이 자연스럽게 섞이고 퍼지도록 깨끗하고 물기 없는 붓으로 그라데이션 합니다.

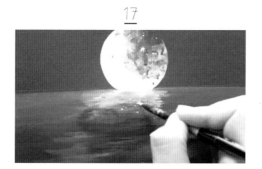

화이트 잉크로 물결과 달에 별을 찍어 완성합니다.

02. fullmoon

03. fire

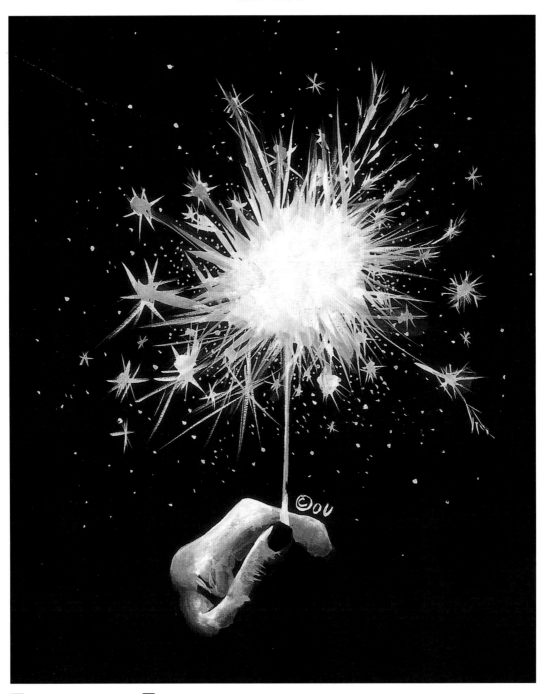

☐ White ■ Opera

1

검지손가락 윗부분을 화이트 잉크로 칠합니다.

2

엄지손가락의 왼쪽도 칠해줍니다.

3

깨끗하고 물기 없는 붓으로 1에서 칠한 화이트 잉크의 경계를 부드럽게 풀어주세요. 오른쪽과 왼쪽의 경계를 모두 풀어주었습니다.

4

2에서 칠한 화이트 잉크의 경계도 풀어줍니다. 이때 손톱은 까맣게 남겨주세요.

5

손가락 마디의 주름을 가로선으로 조금씩 묘사합니다. 3의 화이트 잉크를 엄지손가락 쪽으로 조금 더 풀어주었습니다.

6

검지손가락의 마지막 마디도 칠합니다. 가장 윗부분을 칠하고 아래로 풀어주며 색의 농도 차이를 통해 자연스럽게 양감을 표현해주세요.

<u>7</u>

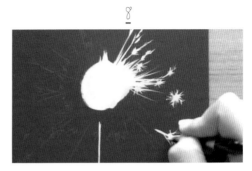

스파클러의 막대를 칠해주세요. 다만, 중간 부분은 살짝 남겨주세요.

<u>8</u>

8 - 11 | 불꽃의 가운데 부분에 화이트 잉크를 최대한 많이 올려 가장 밝게 만들어주고, 시계 방향으로 불꽃을 그려나갑니다. 자유롭게 쭉쭉 그려주세요. 뻗어나가는 선들의 길이가 너무 똑같지 않게 주의하세요. 그리고 중간중간 별처럼 반짝이는 효과의 불꽃들도 첨가합니다.

<u>9</u>

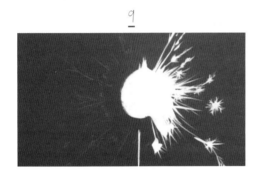

<u>10</u>

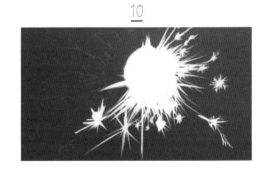

<u>11</u>

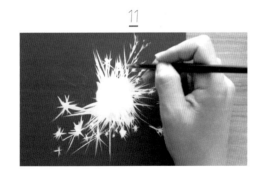

<u>12</u>

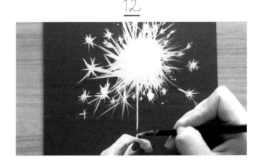

앞서 남겨뒀던 막대 부분은 깨끗하고 물기가 없는 붓으로 슬쩍 이어줍니다.

13

14

13 - 14 | 불꽃 주변에 별을 찍어줍니다.

15

16

오페라에 물을 많이 섞어 연하게 만들고, 색을 끼워 넣어줍니다. 이때 붓질을 한두 번에 끝내주세요.

16 - 17 | 불꽃의 가운데, 가장 밝은 화이트 부분에는 절대로 색이 올라가면 안돼요. 외곽의 선 위에만 오페라를 올려주세요.

17

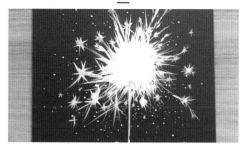

18

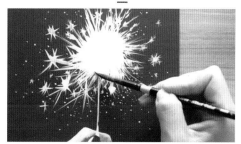

오페라를 올려준 부분과 가운데의 화이트 부분이 자연스럽게 이어지도록 붓 자국을 없애주면 완성입니다.

04. between

☐ White ■ Ivory Black ■ Permanent Yellow Deep ■ Opera ■ Prussian Blue

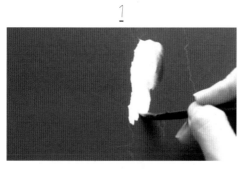

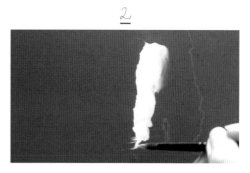

화이트 잉크로 우주가 될 부분의 밑색을 깔아줍니다. 동굴의 끝에 사람이 서 있는 형상입니다.

2 - 4 | 사람 형태를 잘 피해서 칠해주세요.

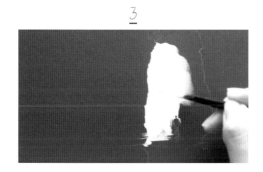

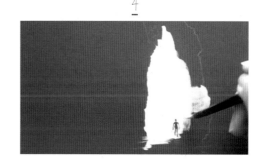

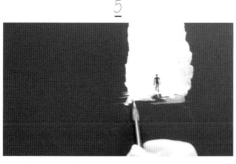

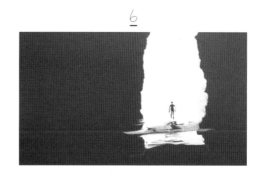

5 - 7 | 바닥엔 얕은 물이 있습니다. 동굴과 맞닿은 부분을 진하게 칠한 뒤 아래로 풀어줍니다. 이때 가로선으로 물결도 표현해주세요. 사람의 아랫부분에는 그림자가 될 검은색 부분을 조금 남겨주셔야 합니다.

<u>7</u>

<u>8</u>

아이보리 블랙으로 왼쪽 윗부분에 동굴 바위틈에서 자란 식물을 그려줍니다. 가지를 그린 뒤 톡톡 찍듯이 잎사귀들을 묘사해주면 됩니다.

<u>9</u>

퍼머넌트 옐로 딥으로 타원형의 도넛 모양을 그린 후 안팎으로 풀어줍니다. 가운데 부분은 광원이므로 색을 채우지 말고 비워주세요.

● 이때 붓을 살살 톡톡 찍어주듯이 풀어야 합니다. 일반적인 그라데이션 방법을 사용하면 밑색인 화이트 잉크가 닦여나가기 때문입니다.

<u>10</u>

화이트 잉크로 광원을 조금 더 크게 그려주고 퍼머넌트 옐로 딥과의 경계를 다시 한번 풀어줍니다.

<u>11</u>

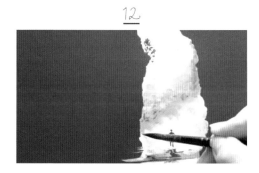

다음으로 오페라를 칠합니다. TIP과 같은 방법으로 살살 풀어주세요.

<u>12</u>

프러시안 블루로 색을 더해줍니다.

140

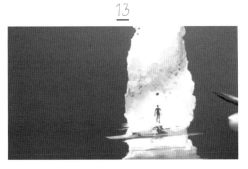

프러시안 블루를 아래쪽으로 자연스럽게 그라데이션 하고, 같은 색으로 톡톡 점을 찍어 별가루가 떨어지듯 표현합니다.

바닥의 물에도 프러시안 블루를 얹어주세요. 이때 붓은 한두 번만 슥슥 지나가듯 칠해야 합니다. 너무 많이 비비면 화이트 잉크가 녹아 프러시안 블루와 섞이면서 색이 변하기 때문입니다.

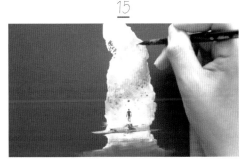

15 - 16 | 제일 위쪽에는 퍼머넌트 옐로 딥으로 별가루가 하늘로 올라가듯 찍어주세요. 오페라와 프러시안 블루도 중간중간 별가루가 날리는 것처럼 톡톡 찍어주세요.

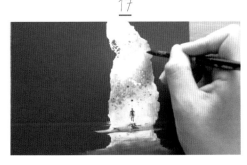

17 - 18 | 모두 잘 마른 후에 화이트 잉크로 흰 별을 찍으면 완성!

오유 _ 오유영

멀고 먼 우주는 사실 우리 삶 어디
에나 존재한다고 생각하며 그림을
그립니다. '자기만의 세계'라는 말
은 곧, '자기만의 우주를 만들어간
다'는 의미라고 생각해요. 그림을
그리며, 매 순간을 즐기면서, 그렇
게 나만의 우주를 만들어가고 있
습니다.

인스타그램 @_odd_u

In My Universe

1판 1쇄 인쇄 2018년 11월 19일
1판 1쇄 발행 2018년 11월 28일

지은이 오유 ● 펴낸이 김기옥
실용본부장 박재성 ● 책임편집 박인애 ● 편집 이나리, 손혜인
영업 김선주 ● 커뮤니케이션 플래너 서지운
지원 고광현, 김형식, 임민진 ● 디자인 나은민 ● 인쇄 현문인쇄

펴낸곳 한스미디어(한즈미디어(주))
 주소 121-839 서울시 마포구 양화로 11길 13(서교동, 강원빌딩 5층)
 전화 02-707-0337
 팩스 02-707-0198
 홈페이지 www.hansmedia.com

출판신고번호 제313-2003-227 | 신고일자 2003년 6월 25일

ISBN 979-11-6007-321-8 13650

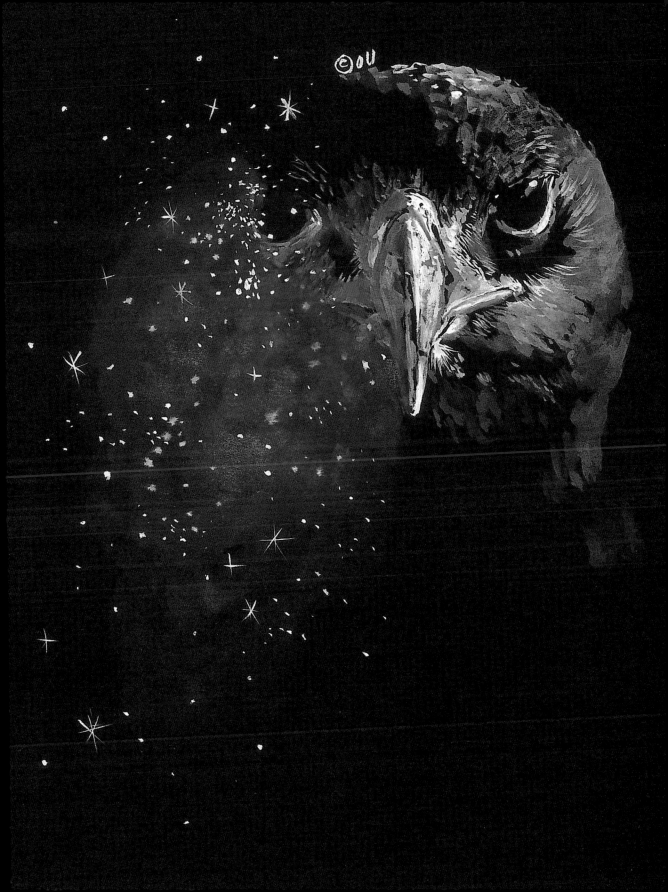

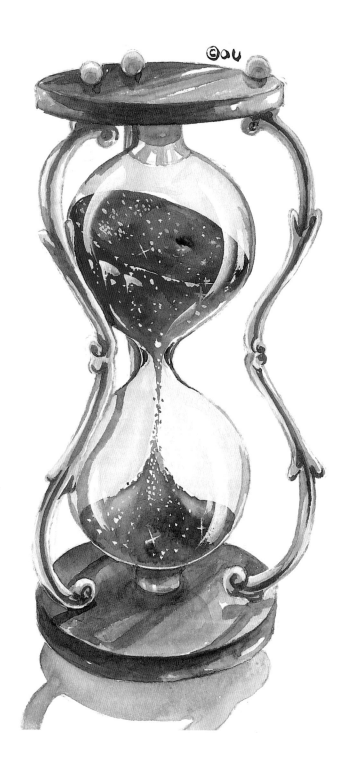

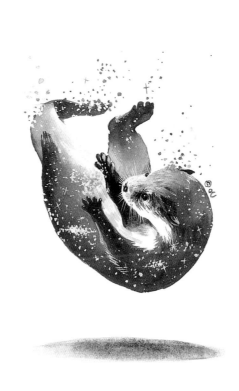

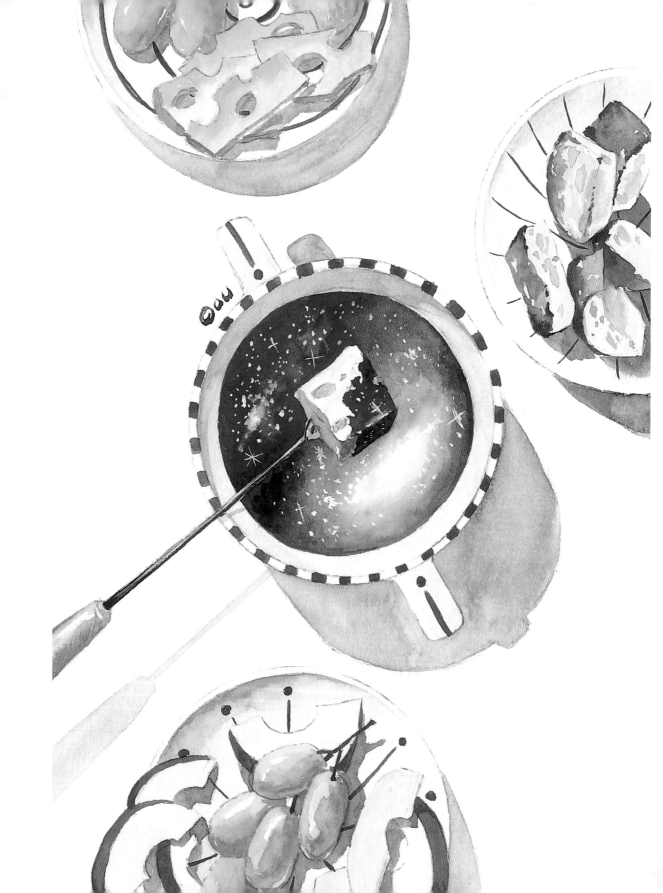

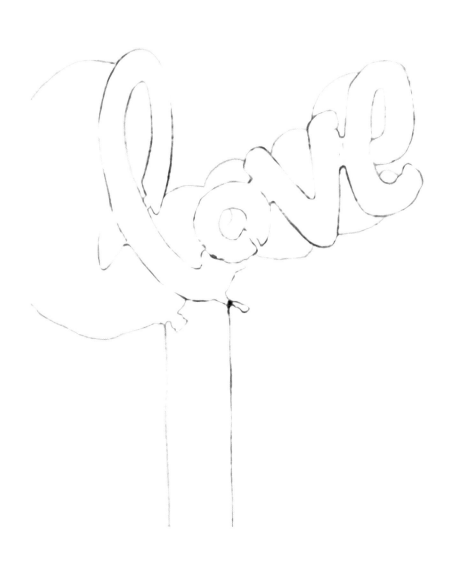